滾動百老匯

宋銘——著

現象級
音樂劇名作導聆

推薦序　以「百老匯」之名

文／楊朝祥

　　歌劇、音樂劇作為一項表演藝術，反映了歷史、時代的文化，也揭示了當代流行的元素。從倫敦到百老匯，從《歌劇魅影》、《西貢小姐》到《漢米爾頓》，劇中人物投射、故事內容、舞台燈光、音樂曲風無一不是歷史、文學、音樂、戲劇和藝術的綜合展現。《滾動百老匯——現象級音樂劇名作導聆》一書旨在為歌劇和音樂劇的傳承，做歷史的演述、也做文化的詮釋，更重新定義「流行」，讓我們看到不一樣的音樂劇敘事和解析。

　　本文作者宋銘老師以三部西方音樂劇為題材，將不同時代背景故事的內容以音樂劇之都紐約「百老匯」之名入題，彰顯作品的調性。《歌劇魅影》為紐約百老匯史上公演最久的音

樂劇，那「為我而歌」（sing to me），「那呼喚著我」之音
（that voice which calls to me），始終縈繞觀眾之心，不曾散
去；又如《西貢小姐》以戰爭為創作背景，無情烽火，讓大時
代的兒女難逃命運磨礪，壯觀的直升機是該劇留給觀眾精神上
最深刻的印記；另外，《漢米爾頓》則記述美國開國元勳漢米
爾頓的經歷，完美結合了歷史、傳奇、音樂與嘻哈，也成為了
近年最火紅的音樂劇。

　　這三部音樂劇之背景、題材、風格各異，觀眾固然可以
從不同的文化觀點詮釋，倒也發人深省；不過，更令人肯定的
是，我們看到了一部音樂劇成功的元素──劇情引人入勝、扣
人心弦，抑衝突、或懸疑、或虐心，當然時而高昂清亮的嗓
音、時而婉轉低吟的樂章，亦皆絲絲入扣。除此之外，布景、
道具、器材和工作團隊自然也是致勝要訣。

　　從台北到紐約，一旦決定踏上這段旅程，飛行時間需要十
幾個小時；如今，宋老師將紐約百老匯的音樂劇重磅搬上紙本
書，讓音樂劇躍然紙上，我肯定宋老師在音樂劇的敘事和分析
中的用心與努力，這將成為音樂劇重要的著作，並且成為佛光
大學傳播學系流行音樂傳播組帶動流行元素重要的一環，祝福

本書順利出版，謹以此為序，期盼更多人一起走入本書的音樂劇世界，一起滾動「百老匯」！

＊作者楊朝祥為佛光大學校長

推薦序　把東邊的風縫到西邊

<div style="text-align: right">文／田麗雲</div>

　　當宋銘央我為他的新書寫序時，腦海中忽然迸出當代美國詩人Andrew Schelling寫的一首詩〈紅尾鷹〉（The Redtail Hawks）的句子，他說：

> 成群的紅尾鷹
> 逆著風上下穿梭　它們
> 在晨曦和暮靄中浮沉
> 一針一針地用細線
> 把東邊的風縫到西邊

　　是啊！數不清多少年了，宋銘不正像是帶著故事的紅尾

鷹，以聲波為線、穿戲為針、在空中浮沉翻飛，將歐美展演舞台上的音樂劇縫向台灣聽眾的耳中、縫進耽美於音樂劇的心靈。

認識宋銘，只因為無意中聽到了他主持的節目，而剛好那個時候我進入「IC之音・竹科廣播」負責統籌所有的節目，於是就直接聯繫了宋銘，在我們並不認識的情況下，開口邀約他為我們製作一個節目。他一口就答應了。

從此之後將近十年的時間，每週默默的、他為聽眾獻上一集精彩的節目，幾乎沒見過像他一般完全不讓人操心的主持人。

每次聽宋銘的節目，我都覺得呼吸跟走路的步調彷彿都不得不加快，因為即使已經長年製作節目，他依然顯得如同一個孩子在享受心愛玩具的快樂，聽得見他的興奮、聽得見他的急切、聽得見他想跟好朋友分享的渴望。曾經有嚴格的製作人跟我說：「他吃螺絲了，沒剪掉！」我說就讓他吃吧，我可不要為了精緻的修剪而打亂了作為一個聽眾跟他同步蹦跳的快樂。

宋銘這一次以三個經典的音樂劇導聆，拂動著百老匯的美妙向我們而來。故事大家都熟，一個是源自於法國的神秘小說家卡斯頓・勒胡參觀了在1869年興建的巴黎歌劇院地下人工湖之後所創發的作品《歌劇魅影》；一個算是現代版的蝴蝶夫人

故事《西貢小姐》（想來，自盡的蝴蝶夫人不會比放飛孩子的母親討喜吧）；還有一齣大家較不是那麼熟悉、卻博得是「近乎普遍好評的戲」的《漢米爾頓》，宋銘挑選這齣戲的理由是「為傳統音樂劇掀起革命的風潮」，很微妙的是這故事本身也從對個人的描述直指國家。

　　我不知宋銘在諸多音樂劇作品中何以挑選了這三齣戲，但我相信他一定會讓讀者發現：在每一個我們未曾注意到的時刻，所帶來的美妙。

　　所以，好好的欣賞他的文字、在音樂劇中滾動吧！

＊作者田麗雲為前IC之音・竹科廣播電台台長、現任好好聽文創內容長

推薦序　我所認識的生活藝術家

文／何厚華

　　在一次的因緣際會下，我邀請好友宋銘來我所任職的大學演講與分享，題目自訂。原本我以為他會聊聊廣播、流行音樂，甚至是旅行；沒想到他給我的題目竟是淺談百老匯的音樂劇。

　　當下我有些小小的擔憂，怕學生沒有太大的共鳴，結果兩個小時的演講下來，不僅毫無冷場且同學們也興致勃勃，甚至有人因為他精闢的解析與介紹，對涉獵不深的主題產生了興趣與共鳴。

　　於是，當我知道他要出版這本《滾動百老匯——現象級音樂劇名作導聆》時，當然也是充滿期待的。同時更希望透過這本著作，跟隨著故事的鋪陳進展，帶領更多人進入這迷人的領

域。一如窺見宋銘這位作者，集語言、文字、音樂、美學等於
一身的生活藝術家。

＊作者何厚華為華語音樂製作人、作詞人

推薦序　對命運高歌的人

文／吳孟樵

　　總記得初識宋銘老師時，首先發現到他特具的，如水流動的眼神。接著是他的聲音，揚起喜悅的音質。再又是見識到他何以具有好人緣，因為他樂於分享與助人。是這些光照般的美好特質，閃耀在他的節目與教學中。

　　展讀宋銘這本新書《滾動百老匯——現象級音樂劇名作導聆》，猶如打開新視界，延伸情境至你我或許知曉的世界，卻是經過他尋覓、抽絲剝繭，見到、聽到、領會到劇中人翻了幾翻的人世更迭。吸附入時光洪流裡，感受三齣知名音樂劇，劇中人物的「命運」。雖是不同故事，不同劇作者，卻又都有其無法逃脫的命題，這是很深刻的議題，卻能夠在宋銘一曲一曲的解析，導入當代歷史、音樂要義與心理分析。

衝突，是戲劇的重要元素。就像是「三」的意義，是啟動是發展，是交流是合作，也可能形成更大的挑戰。如何在這些線索裡紮實地流暢地說故事，深入淺出地為觀眾為讀者導聆，除了得具有專業功力以外，宋銘說故事的魅力，賦予這本書更高層次的心靈導引。

當我看著即將付梓前的書稿，不記得時間的流動，而是全然地跟著書的節奏，掉入宋銘書寫的時空，與劇中的人事物相遇，貼附他們血管內的情緒。

整本書裡提到的象徵物，例如：槍、信、綁著黑絲帶的紅玫瑰、紅色斗篷、直升機、面具、戒指、項鍊、水晶燈，具是勾勒人與情，尤其是命運的糾纏牽引，律動人生的嗟吁，令人慨嘆不已。

閱讀的當下，也令我憶起曾在美國紐約百老匯連續三夜看三場音樂劇，其一就是《歌劇魅影》。觀看劇的同時，欣賞劇院的陳設，從舞台、階梯、挑高的屋頂、燈具，以及現場的觀眾，那是另種閱讀。當時，我就住在百老匯轉角的旅館，日日徒步於周遭的著名街道。

知名的地標、景物，絕不是在於「熱鬧」，通常是在於人

們所賦予的文化意義，尤其是與「記憶」連結出更深刻的，你我想記得的「歷史」，以及思考、感受每一個步伐的情韻。

　　謝謝宋銘這本書的問世，讓音符的黑夜與白晝，進入你我心中的耳朵。

＊作者吳孟樵為作家、影評人

推薦序　完美捕捉滾動的百老匯

文／阮丹青

　　與宋銘是在1998年宣傳首張唱片時認識的，當時工作滿檔壓力破表的我上了他的廣播節目，馬上就被他的和善熱情給打動，而且在專訪前，他早已在報上為我寫了第一個樂評……

　　後來再見面，就是下一張專輯了。永遠記得下了節目，他請我吃的那碗古早美味香酥的排骨麵。再後來，我們又有好幾次早已變成好友形式的溫馨餐會、聖誕暖聚……

　　宋銘喜歡音樂劇這件事，我並不覺得有什麼特別，因為他和我一樣都曾有學習古典音樂的背景，而浸淫在音樂結合舞蹈的跨戲劇形式，更是完全可以想像，因為那已經是從小生命裡的養分。

　　只是我沒想到，他除了享受其中，還精益鑽研，也曾以介

紹百老匯音樂劇內容得過廣播金鐘獎！

　　當我翻開他為自己書寫的引言，更令我感動不已。

　　書中敘述的情感豐沛，將初次欣賞musical的激動與場景全然分享，也讓多年前曾到紐約劇場親臨的我深深沉醉與想念……好炙熱的一份愛藝術且將藝術融入生活百分百的癡情迴響！

　　尤其在書中鉅細靡遺地完整呈現三大經典名作的時空背景，甚至還有劇本導聆，這時一邊讀著宋銘的文字，馬上就在YouTube搜尋影片一邊欣賞，感覺真的也像看完了這幾齣劇，甚是過癮！對比起2021此刻紐約仍嚴峻的Covid 19疫情，能夠就這麼在線上馳騁著畫面與想像，是多麼幸福的一件事！

　　謝謝宋銘費盡心力地完美捕捉滾動的百老匯，也極力推薦朋友們與我一同走進生命與愛光的靈魂旅程（世界）。

＊作者阮丹青為創作音樂人

名家一致好評

　　對於想一窺音樂劇殿堂，但不知如何入門的人而言，這本《滾動百老匯 —— 現象級音樂劇名作導聆》，可以說是助力我們掀開音樂劇面紗的最佳推手。

　　作者以既微觀又宏觀的角度，藉由三部雋永的音樂劇，從時空、角色、藝術、歌曲、文學以及創作者的觀點，去解析萬花筒般迷人的音樂劇。文中最精彩的地方是作者同步分享自己觀後的心得，澎湃真切的渴念，引領讀者進入一個如詩的美境。彷彿在靈魂的汪洋裡盛妝一畝荒田，像春風搏動過的時間，隨著音樂愈響美愈飛揚。

　　一生或許不一定非要去一趟百老匯，但若能透過本書懂得一部音樂劇，心中的富足更勝百老匯。

<div style="text-align:right">—— 王雅芬（時際創意傳媒副總經理、詩人）</div>

在一次宋教授評析音樂劇講座中，讓我領略深藏劇中那視覺與聽覺的美。就如已欣賞過兩次的《歌劇魅影》，在本書精闢的引領下，不但體會許多音樂劇的藝術內涵，更令人想重回劇院再次品味！

<div align="right">——何致遠Richard（廣播節目主持人）</div>

宋銘獨特深入的筆觸及全面立體的賞析觀點，讓讀者可以從三個世代、三齣經典雋永的音樂劇作品中，進一步地窺探創作者在文本的建構及角色的創造中，更細微深層的創作意旨。

<div align="right">——阮佩芸（電影工作者）</div>

一直以來「美學」是我對生活的堅持，而音樂劇把生活的創意、故事性與音樂做了最美的結合，豐富了藝術世界。本書對經典的三部音樂劇作精闢的解析，從背景、人物、台詞帶出所有細節的含義，不只是淺嚐劇情及歌曲。更透過時代背景一層一層剝開音樂劇的美好。

原來生活可以如此細膩，真正的美麗在於用心去感受。

<div align="right">——林薇（LINWEI訂製品牌禮服執行長）</div>

　　透過三齣耳熟能詳的音樂劇，淺顯易懂又著墨甚深的解說與分析，著實讓我從一個「看戲的人」立即進階成為一個「賞戲者」。

<div align="right">——流氓阿德（金曲獎男歌手）</div>

　　表演滿足了人們的五感六覺

　　歌舞渲染了人們的七情六慾

　　集結成歌劇和音樂劇之後

　　完全撩撥了人們的渴望

　　感謝宋銘老師滾動百老匯

　　繼續滾動我們的藝術靈魂，永不停歇

<div align="right">——徐君豪（《到不了的地方》作者）</div>

　　如果說音樂是靈魂的窗口，音樂劇便是豐富靈魂的窗外景色，宋銘將這些景色的美蒐集成一頁頁的精彩，全放在此書中。

<div align="right">——袁永興（流行音樂評論家）</div>

　　三部經典百老匯音樂劇，在宋銘老師深入淺出的解說下，彷彿在眼前上演著。過去看音樂劇，我們只能看看熱鬧，但讀過《滾動百老匯——現象級音樂劇名作導聆》，更能了解如何去深入賞析一部音樂劇作。

　　　　　　　　　　　　　　——郭岱軒（主播、作家）

　　現在正是全球疫情的時候，可能你無法在此刻坐在台下欣賞百老匯的歌舞劇，現在不用慨嘆和惆悵了，快翻開這本書，讓宋銘老師陪著你，帶你進入百老匯的世界！

　　　　　　　　　　　　——陳秀珠（天王天后的歌唱老師）

　　到紐約、倫敦看Musical，曾經是我採訪國際電影長達十五年出差期間的最愛，從《名揚四海》、《歌劇魅影》、《芝加哥》等經典劇的反覆看，從百老匯看到外百老匯，真是塵封已久的記憶。

　　當我的老友宋銘出書《滾動百老匯——現象級音樂劇名作導聆》，我興奮拜讀。宋銘不愧是優質的金鐘獎得主與良知的

大學執教者，他書寫百老匯的知識性、文學性、閱讀豐沛性，都具備深邃的蘊涵，讀完這本書，能讓人從Music的觀眾晉升為百老匯專家。謝謝Chris，帶我終於認識了百老匯。

——麥若愚（資深影評人）

　　一本讓人讀到欲罷不能，並且立刻想同步聆賞音樂劇的書。很專業又極有深度的內容，在宋銘的筆下，卻像說故事般地流暢好看。

——程如晞（部落格教母）

　　要了解音樂劇，先看《滾動百老匯──現象級音樂劇名作導聆》，字字珠璣，淺顯易懂，帶領著讀者進行一場音樂饗宴；讀者就像作者一樣走在紐約的街頭感受藝術的氛圍，這也是電影《紐約高地》作者的姊妹力作《漢米爾頓》在華文世界裡唯一的國際中文版介紹，絕不容錯過。

——楊潔玫（金鐘影后）

　　拜讀《滾動百老匯——現象級音樂劇名作導聆》，彷彿穿越時空到達了音樂劇現場，在作者宋銘教授鉅細靡遺的導聆之下，瞬息間即進入震撼華麗音符、環繞實境的感官世界，深深體會到這百老匯名作魅惑之美！

　　看完《滾動百老匯——現象級音樂劇名作導聆》開啟了我對這世界名作音樂劇多元化的欣賞視角，更能快速融入這幾部世界級音樂劇之情境，絕對是一部讓您一看再看的好書。

　　　　　　——廖振博（台灣錄影傳播事業協會第五、六屆理事長）

　　以獨特視角詮釋音樂與心靈的對話，伴隨跳躍百老匯的情緒音符，觸動人類心像與旋律的沉浸式體驗；聆聽宋銘，發現至美！

　　　　　　——廖珮玲（台灣藝術大學圖文傳播藝術學系副教授）

　　祝賀宋銘老師——我的好學弟「修修」——新書出版，謝謝他用心分享百老匯音樂劇的導聆與整理。在《滾動百老匯——現象級音樂劇名作導聆》裡，我們更了解每部戲如何成為經典、成為世界名劇，也更加知道背後有意義的故事！去過

百老匯的人，可以藉此再次回憶劇場魅力；還沒有去過百老匯的朋友，也可以擁有概念，並且踏上欣賞世界名劇的路！

　　　　　　　　　　　　　　　── 劉培華（整體造型彩妝設計師）

　　看過宋銘演說百老匯歌舞劇的現場，就被他精彩演說的功力給驚豔！他帶領我進入百老匯的世界，彷彿自己就是莎士比亞裡的女主角。這次他把深藏多年的才華，在書中一次到位、呈現出來。《滾動百老匯 ── 現象級音樂劇名作導聆》絕對是你我都值得收藏的經典好書。

　　　　　　　　　　　　　　　── 慕潔溪（永遠的偶像歌手）

　　在宋銘的妙筆下，這幾齣音樂劇，無論是他們輝煌的成就或周邊小故事，都讓我彷彿一秒變行家，期待《滾動百老匯 ── 現象級音樂劇名作導聆》能一系列地陸續誕生。

　　　　　　　　　　　　　　　── 樓南蔚（華語流行音樂作詞人）

　　我曾在原住民廣播的節目特別開闢音樂劇單元，並邀請在這領域深耕多年的金鐘獎常客宋銘老師當節目來賓。在我們合

作節目期間，宋銘如數家珍地介紹了許多經典的音樂劇，我覺得聽眾彷彿經由他生動的引導，進入了每一齣劇的世界，跟著主角一起經歷喜怒哀樂。印象深刻的是宋銘驚人的記憶力，我個人聽音樂劇是從音樂的旋律跟架構切入，但是宋銘可以把人物間的對話倒背如流，讓我幾乎跪在地上拜。我想這跟他所受的戲劇訓練背景有關。此等超能力，是我欽羨不已的。恭喜宋銘出新書，很精彩也十分值得推薦！

　　　　　　　　　　　　——鄭開來（廣播人、音樂評論家）

前言

　　約莫二十五年前吧！因著到南美洲公差，回程時特別安排了在美國紐約停留幾天，除了拜訪幾位好朋友，也是為了再次聆賞我最愛的百老匯音樂劇。12月的紐約雖算不上天寒地凍，卻也冷風陣陣。不過我的心是火熱的，因為能看到我心心念念的音樂劇，心裡充滿期待與溫暖。

　　位於44街的Majestic Theatre可以容納一千六百八十幾座位，可說是百老匯最大的劇院之一。在這裡上演過的名劇不計其數，例如1949年的《南太平洋》（*South Pacific*）、1957年的《音樂人》（*The Music Man*）等。自1988年1月首演以後，Majestic Theatre就成了安德魯・洛伊・韋伯（Andrew Lloyd Webber）的名作《歌劇魅

影》（*The Phantom of the Opera*）長期上演的所在地，而今《歌劇魅影》已在此搬演超過一萬三千多場次——Majestic Theatre無疑是音樂劇崇拜者必到的朝聖地。

　　我帶著一顆熾熱的心，迎著紐約的冷風，走進了劇院，熟悉的劇情與動聽的樂曲一一在我眼前重現，尤其劇裡魅影教導女主角克莉絲汀唱歌的那幕，魅影呢喃似地說著「為我唱吧！」（Sing for me!）隨之是克莉絲汀逐漸拔尖的高音，在最後的一個音節達到最高峰，所有觀眾的情緒也被撩撥到極致。劇終謝幕時掌聲久久不息，相信現場觀眾一定度過了一個極美的音樂之夜。走在紐約街頭，我的內心仍處於亢奮狀態，冷風不再冷了，反倒讓我頭腦越來越清晰。我思考著，為什麼我如此熱愛音樂劇？我想，一個能夠完全感動我的藝術作品，除了藝術本質上的優秀與創意之外，還要可以融合故事性在其中——這種渴求，我在音樂劇場當中得到了啟發！

　　2014年我正式擔任佛光大學傳播學系流行音樂組專

任助理教授，從絢爛、常參加歌手演唱會、記者試聽會及
慶功餐會的主持人生活，突然轉變成簡單的教師生活，
面對面的人從作家、歌手等專業人士，變成單純的大學
生。而本系在楊朝祥校長支持下，與蔣安國、陳才、徐明
珠前後三位具教育前瞻性的系主任共同成立了全國第一個
傳播系流行音樂組。當初的草創到現在的成長，讓我對教
學的使命更加堅定，更感動有許多流行音樂業界的朋友來
本校任教並講座。在七年的教學過程中有許多不同感觸，
我直接接觸到了年輕學子們對「音樂」的感官與認知，發
現有為數不少的學生對音樂形式產生混淆，像「歌劇」
（Opera）與「音樂劇」（Musical）有理解上的模糊，這
也是本書推出的主要原因之一：除了我對音樂劇的熱愛與
一份傳承的責任感，也是希望音樂劇（在歌劇之外）能讓
更多人了解、接受，更進一步喜愛。

　　所以本書收錄了三部雋永的音樂劇：《漢米爾頓》
（*Hamilton: An American Musical*）、《西貢小姐》（*Miss*

Saigon）與多次來台演出的《歌劇魅影》，期盼能讓飽含創意、故事性與豐富音樂性的音樂劇在讀者心中留下深刻的印象。

2015年首演的《漢米爾頓》，講述美國建國過程中，一個小人物如何變成大人物的故事。它憑藉著激發人心的主題，結合流行饒舌（Rap）、藍調（Blues）及嘻哈（Hip-Hop），為傳統音樂劇掀起革命性的風潮，而其大量採用不同族群演員的作風也打破了種族的藩籬、展現了兼容並蓄的精神，說它是音樂劇的一大突破一點也不為過，也難怪美國前總統歐巴馬（Barack Obama）對本劇也是讚不絕口。

1989年首演的《西貢小姐》則是被喻為普契尼歌劇《蝴蝶夫人》（*Madama Butterfly*）的現代改編版，它講述的也是一位亞洲女子被白人情人拋棄的悲劇故事。看過此劇的讀者應該永遠不會忘記舞台上那架直升機，它代表的意象是分離，也是一個悲劇的開始。本劇的音樂雖然

沒有《歌劇魅影》那般的華麗，卻唱出大時代的悲情：在一個烽火戰亂的年代，女主角為了生存做出犧牲，但最後仍得不到所愛的人的回饋；《西貢小姐》展現的是戰爭時代的人性縮影，「活著」得付出的代價與為難。本劇為反戰、雛妓及不平等的種族歧視問題，給了世人重重一擊，也讓人低吟省思。

　　提到1988年首演的《歌劇魅影》，相信讀者再熟悉不過了。2020年新冠肺炎疫情蔓延，但克服種種限制來到台灣演出的《歌劇魅影》仍一票難求，造成不小的轟動，韋伯的戲劇魅力可想而知。這部根據法國偵探小說家卡斯頓‧勒胡（Gaston Leroux，1868-1927）撰寫的愛情驚悚小說，演出時憑著華麗的舞台、動聽的歌曲及懸疑的劇情，緊揪著觀眾的心，但同時也令人對魅影的用情之深產生不自覺的同情與憐憫，或許得不到的愛才是最讓人無窮回味的吧……。具有視覺、聽覺滿足的《歌劇魅影》在2004年搬上大銀幕，同樣得到極大迴響，一部好的音樂劇

就如同一杯香醇的咖啡，不管在哪裡都能夠得到青睞與追逐的。

　　我認為，人的一生中，至少懂得一部音樂劇，就可以為你的流行美學細胞給予養分。像今年六月，《貓》（Cats）也將要再度登台。但是許多朋友到了現場才發現劇場節奏太快，劇情無法瞬間消化，再加上音樂劇介紹網站大致以劇情及歌曲為重點來介紹、說明，有些直接翻譯、有些無法深入到表演藝術的細微，甚至用人的觀點去解讀劇場創作人的內心世界。因此本書介紹三部音樂劇，從故事解說到歷史探究，甚至更多的複雜情緒，我都嘗試書寫。本書之所以命名為《滾動百老匯》，主要就是因為百老匯是一個永遠不會停歇的精神代表——它一直有新的劇碼推出，就像是在音樂大時代裡不斷滾動的巨輪，所謂滾石不生苔，百老匯音樂劇會因為有這麼多支持者的愛護，而生生不息。本書希望透過文字的敘述，在讀者心中產生具體的意象，當你讀到《西貢小姐》時，會不自覺地

在腦海裡浮現那架直升機，以及女主角Kim為愛的啜泣；當讀到《歌劇魅影》時會想到舞台上那盞巨大水晶燈，以及魅影神出鬼沒的奇情幻境。

　　音樂劇是音樂、舞蹈、戲劇、綜藝等集大成之作，我們可以從一部音樂劇裡聆賞到旋律的美感、演員演唱時的感人肺腑，以及豐富紮實的肢體語言，更不用說舞台的設計巧思與匠心獨具；一部音樂劇就是美的化身，是藝術與文學的結合。在我們為生活而流連的同時，何不讓音樂劇點綴我們的人生，讓它更多采多姿？期待本書至少能打開一扇窗，通往真、善、美的樂土。

　　最後，我要感謝推薦本書的好友，都是來自音樂、演藝、傳播等專業人士；感謝我的家人、佛光大學傳播學系師生們，你們是我的謬思，也是生活上的好夥伴。另外，我的老東家漢聲廣播電台及IC之音‧竹科廣播電台給我非常大的自由空間，長時間支持我。謝謝孟樵、修傑及銘村，沒有你們就沒有這本書的問世。謹此致上我最衷心的感謝。

目次

百老匯戲說從前
——音樂劇的緣起與誕生

　　2020年，當《歌劇魅影》再度在台灣如火如荼地盛
大演出，國際之間因為新冠肺炎影響，所有表演藝術都幾
乎停擺，音樂劇（或稱樂劇）的話題再度被炒熱——這種
從一八八〇年代就開始興盛的「歌、舞，再加入戲劇」
所成就的一種全方位表演藝術，帶動了經濟以及高層次
的藝術設計饗宴；但是台灣的朋友，對於音樂劇的產生
以及表演的形式卻仍然一知半解。本文將試圖探討音樂
劇的起源以及與其同時代誕生而交錯的輕歌劇之間的差
異，並且以美學的觀點來看這二十世紀最豪華的表演藝
術饗宴！

034 滾動百老匯 —— 現象級音樂劇名作導聆

　　「百老匯」（Broadway）三個字長久以來和「音樂舞台劇」畫上了等號，但其實最初「百老匯」只是紐約一條街的名字；這條街上劇院林立，裡頭經常上演著歌舞劇、音樂劇、舞台劇，所以日子一久，人們便習以為常地將這裡搬演的各項演出和街名連結在一起——就像台北的迪化街與南北雜貨的聯想——2020 年，因為疫情的影響，人類懼怕眾多人群集結的場合，表演廳、劇場甚至演唱會都受波及。尤其美國紐約，真算是重災區，以演出音樂劇聞名的百老匯街區，從夏天就宣布停止演出活動。這種史上從未出現的慘況令人怵目驚心——許多音樂劇招牌猶在，但透明玻璃裡面的會場一片漆黑；不見排隊看戲的人潮，劇場周邊的商家及餐廳也極力苦撐；茫茫時光向前看去，好長遠的路要等候……。據說，這種現場歌舞演出的音樂劇型態，一吹熄燈號，影響了十萬人以上的劇場工作者……。心中雖然悵然，我卻堅信，不遠處它依然會站穩腳步，而燈火通明的日子絕對會回來！

　　從事音樂藝術教育的第一線時，我們會發現許多年輕的同學對於「音樂劇」以及「歌劇」之間的分別其實是非常模糊甚至混淆的（好比認為《歌劇魅影》是歌劇而非音樂劇的同學，所在多有）。第一線美學觀的課堂上，授課教師時常需要播放CD作品來輔助外加解說，才能讓同學領略箇中差異，因為兩者有著同樣用音樂說故事的形式，也同樣包含豐富的戲劇張力。然而如果一定要比較，年輕的同學還是普遍認為和歌劇比起來，音樂劇更能為現代人所接受和欣賞！

　　那麼其中的重點究竟在哪裡？應該就是音樂劇的表演形式！

　　2020年是音樂劇最慘澹的一年，因為疫情，紐約關掉了所有的百老匯劇院，取而代之的是線上付費觀賞，然而當立體的舞台變成平面式的電腦播出，會產生極大的視覺差異化，舞台的臨場感與音樂劇的表現形式實在是相差太遠，趁著這個時刻、這種差異的感覺被突顯出來，

我們正好可以共同探討音樂劇的由來及它後來風行草偃
的原因。

　　為什麼音樂劇的演員在表演形式上跟歌劇會有差異？
原因在於音樂劇裡面的演員必須要具備「能歌、善舞、會
演」的特質，而且演員必須要精準於每一種不同的角色形
象，這跟歌劇以「唱腔」為主的出發點不同；音樂劇在角
色的選定上會比較有說服力（特別是演技和演員與角色的
外貌貼合度）。但是話說從頭，其實Musical和Opera的祖
宗都是一樣的，從古典音樂時期，就醞釀著即將在十九世
紀發光發熱的音樂劇的誕生……

一場大火燒出了音樂劇

　　十九世紀，古典音樂的浪漫時期，華格納（Wilhelm
Richard Wagner，1813-1883）、威爾第（Giuseppe
Fortunino Francesco Verdi，1813-1901）及比才（Georges

Bizet，1838-1875），紛紛寫下了傑出歌劇作品的同時，有另外一群作曲家亦嘗試創作出規模較小、音樂較為輕快的平民音樂劇，這種音樂形式在十九世紀後期及二十世紀初期很快地流行起來，我們統稱它為「輕歌劇」（Operetta）。

　　輕歌劇幾乎全是喜劇，非常容易了解和親近，除了音樂有許多的華爾滋曲式以外，對白也具有幽默俏皮的特色，和早期以神話和聖經故事為題材的嚴肅歌劇比較起來，受到大眾更巨大的歡迎。首先打頭陣的要算是奧芬巴哈（Jacques Offenbach，1819-1880）的《天堂與地獄》（Orphée aux enfers）這齣充滿幻想的輕歌劇，裡頭的樂曲支支動聽，聽它千遍也不厭倦；而小約翰‧史特勞斯（Johann Baptist Strauss，1825-1899）也寫下了《蝙蝠》（Die Fledermaus）、《吉普賽男爵》（Der Zigeunerbaron）等經典作品，更是為輕歌劇奠定下了良好的基礎。繼而是匈牙利作曲家雷哈爾（Franz Lehar，

1870-1948），寫下了膾炙人人口的《風流寡婦》（*Die Lustige Witwe*）。其「風流」所及更遠達英國，使得英國作曲家蘇利文（Arthur Sullivan，1842-1900）也寫下了《軍艦畢那華號》（*H.M.S. Pinafore*）以及《日本天皇》（*The Mikado*）等受歡迎的輕歌劇，並且曾經一度到美國上演，相當受歡迎。

　　十九世紀末期，各國的表演藝術呈現出相似的風格性：巴黎傳統的歌唱咖啡館演變成嬉鬧搞笑的吉兒咖啡館，穿插其中精緻活潑舞蹈表演也成為一股潮流；英國的酒館興起了不間斷的滑稽戲碼，笑鬧聲再加上煙味和美酒的結合，創造出一種獨特風格的表演；美國也興盛起由白人假扮黑人的滑稽歌唱表演——黑臉走唱秀（minstrel show），就像著名的「老爹」萊斯（Thomas Dartmouth Rice，1808-1860）藉以走紅世界的曲目〈黑人〉（Jim Crow）。

　　而在各國不同的表演藝術逐漸興起的同時，發生在

1866年紐約第十四街的一場大火，也就成了音樂歌舞劇的
歷史轉悷點……

美麗的少女和魔鬼的約會

　　1866年夏末，紐約音樂學院的專屬劇場遭大火肆
虐，燒掉了法國芭蕾舞團原來要在此地演出的表演計畫。
劇院負責人為此傷透了腦筋，因為舞團已經從巴黎坐船出
發了，這個時候在紐約的表演場地出了問題該怎麼辦呢？
他們立即向尼博魯劇院求救，對方負責人並沒有立刻回
覆，因為尼博魯這座劇院，也即將上演一齣通俗劇《惡騙
子》（*The Black Crook*）——由一則傳說改編，描寫一位
江湖術士和魔鬼訂了契約，說好每年會送給魔鬼一顆美麗
的靈魂來換取延長自己的生命——故事題材比較老舊荒謬
怪誕，也許尼博魯劇院里自己對於票房也信心不足，最後
竟突發奇想：既然巴黎的舞團小姐都已經上了船，乾脆將

《惡騙子》和美麗的芭蕾舞孃結合在一起，由當時名作曲家歐佩第（Giuseppe Operti，1824-1886）重新編劇編曲、排戲，變成一齣「美麗少女和魔鬼之約」的驚心動魄戲碼。

　　這種結合了歌與舞的組合，是一般人從來沒有看過的表演型態。結果從1866年9月16號下午7點45分正式開演，一直到第二天的凌晨時分，觀眾還流連忘返、遲遲不肯散去，《惡騙子》居然就此成為歷史上第一部歌舞音樂喜劇！其實早期的歌舞劇通常只分成兩幕，第一幕幾乎總是安排一對情侶因為背景不合或種種因素而被迫分開，令人心酸，而第二幕一定會給這一對情侶完美的結合，過著快樂又幸福的日子；當然，在劇中也會穿插一位壞人和丑角來反映一些政治事件，而每一位演員在戲劇裡都會演唱一首代表自己個性的歌曲，男女主角也都會有二重唱的精彩演出。

　　早期音樂劇的聽覺感受其實還離不開像輕歌劇那樣

清麗、優雅昂揚的演唱方式〔可參考《國王與我》（*The King and I*）、《窈窕淑女》（*My Fair Lady*）到《奧克拉荷馬！》（*Oklahoma!*）等作品〕。但跟歌劇不同的是：音樂劇裡面的歌曲通常形式上會比較簡單，技巧也沒有像歌劇那麼繁複，聽起來旋律性強、淺顯易懂。以歌劇來說，女高音就可以講究地區分為抒情女高音、戲劇女高音及花腔女高音，咬字有時聽不清楚——其實大家聽歌劇演唱是聽演唱人的技巧，尤其在發出高音域時的那種氣魄，聽得讓人舒爽萬分——音樂劇的演唱沒有這麼清楚的分別，一齣戲裡面如果有一個女主角和一個女配角，通常就會設定為女高音和女中音，以便讓兩人在合唱的時候聲音有清楚的分界，角色個性能夠突顯。

　　但是在音樂劇的演唱世界當中每一位歌手一定要相當注重咬字，也就是必須讓現場觀眾在沒有看歌詞的情況之下，也能夠聽懂、知道他所演唱的故事，聽起來要足夠通順清楚。這也就是音樂劇演員——不論男女——在選角時

會著重於歌聲亮度的原因，這樣聽者的接受程度會更高。
後來音樂劇到了一九七〇年代出現許多搖滾曲式的風格，
整個演唱的曲風也就有了顛覆性的改變，到了八〇年代流
行音樂的唱腔更是開始興盛！

別人創作的戲劇花園裡尋找自己的美感與夢

美國音樂劇在成熟時期，自製作品風頭最健的是一
對搭檔，他們的合作，將美國音樂劇的歷史推向高峰——
作曲家理查・羅傑斯（Richard Rodgers，1902-1979）及
劇作家漢默斯坦（Oscar Hammerstein II，1895-1960）。
他們倆從1942年開始合作，一共寫出了九齣戲劇，光是
第一部《奧克拉荷馬！》就打破了戲劇獎的紀錄。這齣描
寫西部小鎮所發生的三角戀愛故事，造就了〈People Will
Say We're in Love〉及〈Oh What a Beautiful Mornin'〉等
等經典名曲，接下來的《南太平洋》、《國王與我》得到

了空前的勝利，甚至《國王與我》還改編成電影，男主角
尤‧伯連納（Yul Brynner，1920-1985）更因此同時榮獲
東尼獎（相當於音樂劇中的奧斯卡獎）以及奧斯卡最佳
男主角獎肯定；而這對作曲一劇作家合作的最後一部作
品，成績更是驚人——《真善美》（*The sound of Music*）
在百老匯連上一千四百四十三場次，在英國倫敦演出了兩
千三百八十五場，創下了美國音樂劇在外國上演最火熱的
一次紀錄；後來《真善美》改拍成電影，女主角茱莉‧安
德魯斯（Dame Julie Andrews）不僅贏得了金球獎及奧斯
卡金像獎提名，也成為好萊塢音樂電影的精神指標。羅傑
斯與漢默斯坦合作的作品，每一部都具有歡樂的一面，劇
中就連飾演壞蛋的角色，都有一點點可愛、滑稽、討喜的
影子，到了劇尾也都有改惡向善的機會，這也是他們的作
品廣受人們喜愛的最主要的原因，代表那個年代人們心靈
及思維的純真善良。

　　音樂劇多樣綜合的表演型態擷取了各種藝術的精華，

帶給大家一種不同於歌劇的全新審美感受。這種美學,它是商業的、更是直接的,因為它很清楚地在某一個時刻當中運用歌曲和劇情來感動你、撩撥你;音樂劇表現比歌劇要明快,又比電影要簡潔有力——畢竟電影有的時候透過鏡頭來表達故事,而劇場只有不斷變化的對白和音樂——這種全新的審美觀,帶動了更活絡的商業氣息。

　　每一齣音樂劇所動用的演員、幕後的工作人員都相當可觀,因為音樂劇的技術需求是非常龐大的——如劇場演員排練時的舞蹈歌唱老師、導演、編舞家、技術總監、音樂總監、服裝設計師、道具監督、燈光及特殊音效……,到了劇目成熟時期要找劇團經理還有票房經理,演出在即時更要有業務經理、公關主任、票房主任以及推廣作業組,而這些主管旗下又需要多位助理人員!歷經了近一百五十年的努力與充實,音樂劇現在已開花結果,綻放出最迷人的風采,也為每一位進到劇場的朋友製造了意想不到的感動與夢想結晶!

　　音樂劇早期的中文翻譯是「歌舞劇」，可以想見，在一般樂評人心目中，音樂劇應該只是笑鬧劇，內容通俗平凡，人人皆看得懂、聽得明，也能消費得起，尚不夠資格登大雅之堂。殊不知，音樂劇的普及造成了樂界的大翻盤：歌劇成為小眾欣賞的樂風，音樂劇卻在世界各地都掀起了一股風潮，而且還持續了超過百年！《歌劇魅影》，即便是2020年疫情期間，在台北小巨蛋的演出仍然一票難求，原因無他，因為安德魯・洛伊・韋伯〔1992年被冊封為爵士，1997年再受封為終身貴族，封號為洛伊─韋伯男爵（Baron Lloyd-Webber）〕的曲風易懂、好聽，流行與古典元素兼具，劇情又帶有浪漫、神祕的傳說色彩；魅影教導女主角歌唱的一幕，難度一波一波升高，到最後高音的全然釋放，幾乎是把現場聽眾的心一下勾了起來，拔尖到最高度——這就是音樂劇的魅力，它讓你能貼近、能賞析、能引起共鳴，甚至能唱出你的心聲。

　　本文就是基於音樂劇如此多元的演譯，讓閱聽大眾了解音樂劇的美：它的美是你可以貼近的，也是你可以觸及的。雖然音樂劇近期和歌劇越走越遠，但正因為它多元、豐富的故事表現和表演特色，一些賣座的電影也可以編寫成音樂劇〔如《媽媽咪呀！》（*Mamma Mia!*）〕，音樂劇變得更為通俗化了，但它是否會在樂界繼續縱橫四海？還有待時間更嚴苛的檢驗。

　　我們在本文中試圖小小整理一下音樂劇的緣起過程中發生的重點事件。其實任何一種流行藝術的綻放，絕對不會是單一事件，但，這本書，透過三個不同時代的滾動流行，用文字探索劇場細膩的表現。我非常盼望可以探聽到音樂劇所蘊含的美與善，它把音樂所能給予人們的愛，毫無保留地展演出來，在你我眼前與心間。期待百老匯再度光彩，擺脫疫情的陰霾，光已經在不遠處！

古典歷史與現代嘻哈的完美衝突
——《漢米爾頓》

　　2020年是百老匯最慘的一年，因為疫情讓音樂劇無限期停演，演員為了生計紛紛改行，有業者更推出線上付費觀賞。然而，這些因應疫情的措施更突顯出體驗經濟的可貴之處——現場演出的表現方式與直擊內心的觀劇感受，才是代表百老匯真正的精髓！像嘻哈音樂劇《漢米爾頓》，雖然電影發行由迪士尼取得版權，但是現場觀賞到直擊心靈的音樂、體驗到結局泣不成聲的慨嘆，卻是我寫出這篇文章最心動的初衷！

　　劇作原著是朗‧車諾（Ron Chernow）在2004年所寫的傳記《Alexander Hamilton》（亞歷山大‧漢米爾頓），音樂劇則由美國音樂劇作家林－曼努爾‧米蘭達（Lin-Manuel Miranda）編寫劇本並寫作詞曲。

　　《漢米爾頓》以移民為主軸，講述美國建國過程中，一個小人物如何變成大人物的故事。它憑藉著激發人心的主題、結合流行饒舌（Rap）、藍調（Blues）及嘻哈

（Hip-Hop），為傳統音樂劇掀起革命性的風潮；加上演員陣容刻意打破族群藩籬，大量採用非裔及外裔演員，像其中Schuyler三姊妹，由白、黑、黃三色人種扮演，視覺上相當震撼，更展現兼容並蓄的精神，迅速引起共鳴也成功創造話題。稱之為「改變美國音樂劇史的一部鉅作」，應不為過。

　　這齣戲在2015年2月於外百老匯（Off Broadway）的公眾劇院（Public Theater）首演時，不僅票房完售更獲得極大的好評，同年8月即登上百老匯的理察・羅傑斯（Richard Rogers）劇院，創造了空前的票房紀錄。至今仍一票難求的《漢米爾頓》，常常必須提前數月預訂，高檔包廂的票價甚至在網路上賣到上千美元。羅傑斯劇院前，每到下午都會聚集演員、街頭藝人或是青年學生，進行即興表演，已成為紐約另一風潮，當時，這種特異的現象令人刮目相看。

「外百老匯」

百老匯音樂劇，嚴格的定義是指沿著百老匯大道，曼哈頓西41街至西53街的劇院演出的音樂劇，包括《歌劇魅影》、《悲慘世界》等經典劇碼。而「外百老匯」則是指百老匯區以外的劇目，通常是比較獨立、比較實驗性的作品，如果在外百老匯闖出名號，就有可能進入百老匯。同理，所謂「外外百老匯」（Off-off Broadway）就是比外百老匯更外圍、更實驗的劇碼。據傳，許多知名製作人、經紀人會在外百老匯，甚至是外外百老匯的舞台上尋找新秀。

　　《漢米爾頓》曾獲得第五十八屆葛萊美獎最佳音樂劇專輯獎（Best Musical Theater Album），更奪得第一百屆普立茲獎最佳戲劇獎，成為史上第九部榮獲普立茲獎的音樂劇；它在外百老匯的演出贏得2015年戲劇桌獎（Drama Desk Awards）十四項提名，並且得到包含傑出音樂劇、

傑出音樂劇導演、傑出音樂、傑出填詞等七項重大獎項；2016年獲得破紀錄的十六項東尼獎提名，得到最佳音樂劇、最佳音樂劇劇本、最佳原創音樂獎等十一項大獎。豐碩的獲獎紀錄讓這齣劇名利雙收，可以說坐實了百老匯音樂劇龍頭的地位。

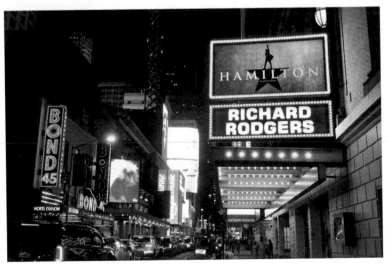

Photo by Sudan Ouyang on Unsplash

　　然而亞歷山大・漢米爾頓（Alexander Hamilton，1755或1757-1804）的故事搬上舞台，可以追朔到1917年，分別有舞台劇、音樂劇的版本，本文僅針對米蘭達改編之音樂劇《漢米爾頓》進行探討。

　　談起這部音樂劇的緣起，當然有一段偶然的機緣。

　　2008年，米蘭達當時正要從他另一部音樂劇《身在高地》（In The Heights）中抽離出來，思考下個劇作題材，在墨西哥度假期間拜讀了朗・車諾所寫的《Alexander Hamilton》，立即認定這就是他在尋找的題材，於是他取獲了版權、花費六年的時間，一手包辦詞、曲及音樂創作，終於在2015年，讓《漢米爾頓》從外百老匯燒進百老匯，並由他本人擔綱飾演男主角漢米爾頓，頓時口碑爆棚，至今一票難求。

　　米蘭達製作新劇乙事，早在2009年5月12日，應邀到白宮「詩歌與音樂之夜」演出時便對外宣布。他在白宮對現場觀眾說：「我正著手在寫一張嘻哈音樂劇。」他接著

說：「主題是關於一位代表了嘻哈精神的人物——前財政部長亞歷山大・漢米爾頓。」台下頓時哄堂大笑，席間的美國總統歐巴馬（Barack Obama）也不例外，以為他在開玩笑。米蘭達說：「這是真的！」當晚在鋼琴伴奏下，他用即興的方式演唱了初版的〈亞歷山大・漢米爾頓〉（Alexander Hamilton），這首樂曲後來成為膾炙人口的開場曲。

開國財政之父的老故事，要搭配饒舌曲風來上演？儘管這兩個元素很難聯想在一起，但在看過了本劇之後，對這樣混搭是否合宜的疑惑已經完全澄清——如今的《漢米爾頓》已是一部曠世鉅作，它的成就與影響力，甚至超越《悲慘世界》。如今，每當米蘭達在劇場中堅定地唱出「亞歷山大・漢米爾頓，我的名字叫亞歷山大・漢米爾頓」時，台下的反應不再是哄堂大笑，而是爆棚的歡呼。

靈魂人物米蘭達

　　林－曼努爾・米蘭達，一個在音樂劇業界不算陌生的名字，2016年以《漢米爾頓》幾乎橫掃所有大獎，被《時代》雜誌評選為2016年度全球百大影響力人物。米蘭達出生於紐約，但家族最早是來自中美洲加勒比海，美屬波多黎各上維加（Vega Alta）小島的移民者，遠親當中出現過黑人，米蘭達也自稱具有四分之一墨西哥血統，但是他音樂中的嘻哈元素，更像早期黑人街頭音樂，融合了牙買加移民者的雷鬼音樂技巧，充滿革命性與批判性。米蘭達幼年時期，每年都會定期回到波多黎各與祖父母相處，在這個階段，受了島民音樂的核心元素——「敢於真我」（self-expression）影響，可能是出因於此，他敢於嘗試各種發聲工具，不分時地，宣洩生活的無所不在。這與他在本劇中，描述美國開國元老漢米爾頓出身移民者，經過

努力而成功的過程十分雷同，無怪乎當米蘭達看到原著時，會立即被故事打動。

　　米蘭達的發跡，從擔任音樂劇《身在高地》的詞曲創作人開始。這齣戲在2008年獲得東尼獎戲劇類十三項提名，最後獲得最佳音樂劇、最佳原創音樂、最佳編舞、最佳演奏等四項大獎，可以說讓米蘭達名利雙收。2013年參與音樂劇《鼓動人心》（*Bring it On*）詞曲創作，並入圍東尼獎最佳音樂劇，雖未能獲獎，但米蘭達強烈的企圖心與細膩的音樂風格，已經吸引了很多人的注意，奠定日後開創新劇的能量。2017年為迪士尼電影《海洋奇緣》（*Moana*）所寫的主題曲〈海洋之心〉（How Far I'll Go）奪得第八十九屆奧斯卡金像獎最佳原創歌曲獎，並獲第七十四屆金球獎最佳原創歌曲獎提名。間隔六年時間，2015年8月6號正式演出的《漢米爾頓》，就締造了史上最佳獲獎紀錄。2019年米蘭達轉戰大銀幕，以音樂劇電影《愛・滿人間》（*Mary Poppins Returns*），入圍第

七十六屆金球獎最佳喜劇／音樂類電影男主角。

嘻哈音樂藝術的大成就

　　如果不是因為新冠肺炎的疫情蔓延全球，2020年7月，米蘭達的成名作《身在高地》改編的歌舞電影《紐約高地》原本應該要上映的，但因為疫情的關係延到了2021年的暑假檔期上演，整整遲了一年。對於全世界的樂迷影迷來說，這是一件相當值得期待的事！

　　《紐約高地》也是由米蘭達與許多知名的製片聯手製作，融合了嘻哈以及美式音樂的元素在其中。故事講述的是一條充滿著美妙動感旋律的街道，裡面所有的小人物雖不富有，卻都有自己最堅持的夢想；音樂元素以嘻哈音樂為主，裡面的音樂說唱與舞蹈動作相當鼓動人心。嘻哈音樂，似乎已經成為現在表演藝術文化的另類主流，也是年輕族群關注的焦點！

在非洲和美洲數世紀的音樂文化中，許多有色人種透過音樂，真實地表達承受都市各種有形無形壓迫，被逼迫到下層階級的那一種聲音與控訴。演變至今，嘻哈音樂已經是最能激發起熱烈的迴響以及公眾討論的一種音樂風格；事實上，在許多嘻哈音樂的流動都告訴我們一些關於饒舌音樂的歷史和意義。

一九七〇年代興起的饒舌音樂文化，被稱為嘻哈文化複合體的一部分，是當時在紐約由非裔美籍以及加勒比海到美國發展的青年所形成的文化現象，這裡面包含了視覺藝術風格、舞蹈音樂、服裝，甚至到說話的風格藝術都跟一般的美式英文不一樣，直白又強烈。

早期這種音樂發展是在夜總會或者是街區、公園，由非正式的團體公開演出，而現在，它已相當成功地成為流行文化的主流，甚至《漢米爾頓》裡面的音樂，全部都是以這種說唱的本質來進行的。直接在戲劇中表述劇情，並且將裡面人物的愛恨情仇，全部在歌曲當中既說又唱地告

訴大家，這是音樂劇從來沒有過的一種音樂表演形式，而
《漢米爾頓》能夠成功，正正與嘻哈音樂本質上抒發出來
的自由張力息息相關！

　　由於本劇劇情與美國開國歷史息息相關，情節與歷史
所載不盡相同，部分內容甚至存在爭議。為避免疑慮，本
文以下的評介僅針對米蘭達改編版音樂劇《漢米爾頓》來
進行闡析。

劇情評介

第一幕

開場曲：〈亞歷山大・漢米爾頓〉（Alexander Hamilton）
　　開場曲的手法沿襲百老匯常用的時空交疊，搭配嘻
哈、饒舌風的音樂，數個要角與合唱團，交替道出與漢
米爾頓其人的關聯性，裡面有愛他的妻子伊麗莎白・漢

米爾頓（"Eliza", Elizabeth Hamilton，1757-1854）、敬他
的傑佛遜總統（Thomas Jefferson，1743-1826）及華盛頓
總統（George Washington，1732-1799）、可以為他犧牲
生命的勞倫斯（John Laurens，1754-1782）／兒子菲利浦
（Philip Hamilton，1782-1801），當然，還有自嘲蠢到一
槍射殺他的阿龍·伯爾（Aaron Burr），暗示了本劇令人
遺憾的結局。

　　一個野種、孤兒，母親是妓女，蘇格蘭人的後裔，
降生在加勒比海的小島，這位十元美鈔上的肖像，憑藉一
己之力奮發向上、出人頭地，十四歲就管理當地的貿易公
司，堅持不願與當時販賣黑奴的團體同流合汙。後來因為
一場颶風摧毀了家園，走投無路之際，他拿起筆發表了第
一篇詩作，獲得報紙刊登，於是鄉里街坊群起募款，將這
位奇才少年送到北美大陸學習……他的名字叫——亞歷山
大·漢米爾頓。

　　樂曲非常精彩勵志，饒舌的節奏令人耳目一新，古裝

與現代音樂的結合十分流暢、毫無違和。這一首歌的創作
歷時六年，經過反覆整合、多次改寫才完成問世，可以說
費盡心力，但是往往最難產的作品，也最能帶動人心。米
蘭達自己就說，每次演唱開場曲〈亞歷山大‧漢米爾頓〉
總是感到一股振奮的力量。

〈阿龍‧伯爾，閣下〉（Aaron Burr, Sir）

　　一次偶遇的機會中，漢米爾頓結識了阿龍‧伯爾（劇
中另一位重要角色，由黑人演員Leslie Odom Jr.飾演），
兩人合唱〈阿龍‧伯爾，閣下〉，對話看似熱烈，其實並
無交集，漢米爾頓亟欲拉攏阿龍‧伯爾，而阿龍‧伯爾卻
要他少說話、學習內斂（Talk less, smile more）。在相互
恭維中，預告了一個平步青雲、一個懷才不遇，不同命運
的結果，為日後的分歧埋下伏筆。

　　這時，酒館裡出現了另外三位熱血青年勞倫斯（John
Laurens，獨立戰爭時任漢米爾頓手下，後來兩人似有超

越友誼的發展）、拉法葉（Marquis de Lafayette，積極
參與美國獨立活動的法國貴族），跟穆里根（Hercules
Mulligan，以裁縫師為掩飾，其實是名美國間諜，漢米爾
頓後來受他很多幫助），這三位在下半場分別改演了漢米
爾頓的兒子與政敵。

　　《漢米爾頓》號稱劇中「沒有一個冗員」，演員演出
一個以上的角色，除了成本考量以外，也有人物之間的對
比意味；劇中不時看到華盛頓、傑佛遜總統等配角出現在
舞群中，可謂大膽創新。

　　〈阿龍・伯爾，閣下〉這首樂曲相當精彩：劇情上，
幾個男人在言談中，表達了投身革命運動的意願；表演
上，幾位演員高明且快速的唱功，令人目不暇給。尤其，
阿龍・伯爾扮演主述者的角色，為該劇摘下東尼獎當年度
的最佳男演員，便可知曉其優異程度。

〈我的機會〉（My Shot）

　　〈我的機會〉，是漢米爾頓闡述豪情壯志、表達將成就大事的期許。在不斷重提「我的名字是亞歷山大·漢米爾頓」的同時，三位好友勞倫斯、拉法葉跟穆里根也相繼呼應。這首歌曲最精妙之處在於同一首樂曲中，以「Shot」押韻的字義作了多層次的變化。漢米爾頓的「Shot」說的是「把握機會」；勞倫斯、拉法葉跟穆里根說的是「喝一杯」、或是「開戰了」（指革命）；阿龍·伯爾則暗喻「話多了等著吞子彈！」這些暗喻與日後情節發展，不謀而合。

〈今夜的故事〉（Story of Tonight）

　　此時，漢米爾頓與他三位革命夥伴繼續留在舞台上，唱起了相當簡短但旋律優美的小曲〈今夜的故事〉。這是一首描寫願為國捐軀的熱血青年，及時把酒高歌的心境，是首很動聽的男聲合唱曲，很難不與《悲慘世界》（Les

Misérables）中的〈與我同飲〉（Drink with Me）聯想在一起——畢竟在米蘭達的成名之路，《悲慘世界》對他是有相當影響力的。米蘭達個人則特別說明，這首歌僅是記錄他十六歲時所創作的一段旋律，如此而已。

〈斯凱勒姊妹〉（The Schuyler Sisters）

　　佩姬（Peggy）、安潔莉卡（Angelica）、伊麗莎（Eliza）斯凱勒（Schuyler）三姊妹出場，和想要博得她們青睞藉而攀上枝頭的阿龍・伯爾展開精彩的對唱。三姊妹的父親是參議員斯凱勒，出身政治世家的她們貌美又有權勢，雖然涉世未深，但是已經對瀰漫在紐約街頭的革命活動感到崇拜，特別是女權主義思想的萌芽〔安潔莉卡唱道：「我會叫傑佛遜把女人加入續集！」（I'm 'a compel him to include women in the sequel!）〕。

　　本曲精妙之處同樣在字義韻腳的變化，安潔莉卡說唱：「*You disgust me!*」（你讓我噁心）阿龍・伯爾則說

「*You've discussed me.*」（原來妳們討論過我。）；阿龍‧
伯爾為博取其歡心唱出：「*I'm a trust fund.*（我是妳的基
金，意指有錢。）*You can trust me*（妳可以信任我）。」
安潔莉卡則唱出：「*I'm intense or I'm insane.*」（有人說我
太激進，有人說我瘋了）、「*You want a revolution, I want
revelation.*」（你要革命，我只想得到些啟示。）等精彩對
韻，西方樂評會用「鬼才」來形容米蘭達，非浪得虛名。

〈鄉民辯論〉（Farmer Refuted）

　　接下來作者在鋪陳革命推動過程中，社會的反映。
〈鄉民辯論〉中的薩繆爾‧西博里（Samuel Seabury，
1729-1796）是位配角，相當於名嘴等社會意見人士，發
表對革命的質疑，大聲疾呼國家不可走向獨立。而漢米爾
頓與他幾位熱血青年，則大力抨擊、予以反駁。結束對話
後，英王喬治三世（George III，1738-1820）出場。

〈你會反悔〉（You'll Be Back）

　　喬治三世在劇中的角色是敵人，人民因為厭惡他的統治而群起革命。儘管如此，劇中的他卻不討人厭，甚至可以說非常可愛。米蘭達塑造這樣一個喜劇角色，以非常輕鬆詼諧，近乎搞笑的手法，透過現代手法講述過去故事，搭配輕快節奏的音樂，只見喬治三世頭戴金冠和假髮，完全是一個高高在上，不知民間疾苦的的權貴，跟革命者形成對比。

　　〈你會反悔〉在劇中表達英王喬治三世對美國意欲脫離英國統治的不能接受。這是一首好聽的歌曲，音樂近乎一種「黑色幽默」的方式在諷刺權貴，尤其是「只要能換回你反悔，不惜殺了你的家人和朋友」（I will kill your friends and family to remind you of love）一句。這是一首朗朗上口、非常引人入勝的好歌，尤其是最後「*dada dada ...daye...dada*」，旋律輕快簡單，全場都能跟著唱，這位美國人所要革命的對象，在劇中反而很出挑、甚為討喜。

〈左右手〉（Right Hand Man）

喬治・華盛頓將軍出場（由黑人演員Christopher Jackson飾演），人物性格設計上與傑佛遜有異曲同工之妙，儘管造型同樣很跳出想像，但對人物性格卻保留得很真實，詮釋得也很完整、稱職。一開始是華盛頓在戰場上的節節後退，迫使他急欲找到幫手。漢米爾頓因文筆佳受到華盛頓青睞，成為「左右手」，華盛頓第一次遞了筆給他，表達要他擔任文膽，儘管漢米爾頓的希望是能掌兵權，但他仍欣然接受華盛頓的託付。漢米爾頓的受重用，反映了阿龍・伯爾的懷才不遇。阿龍・伯爾無法接受自己的毛遂自薦僅僅換來華盛頓的忽略；此時，他與漢米爾頓之間的心結，正在加劇。

音樂的設計把戰場的懸疑與緊張氣氛表現得淋漓盡致，有《悲慘世界》、《西貢小姐》兩劇戰爭場景的影子。「崛起」（Rise up）、「機會」（My shot）、「砲聲」（Boom）作為饒舌的韻角，穿梭全曲，十分精彩、豐富。

〈一場冬天的舞會〉（A Winter's Ball）
——從〈情不自禁〉（Helpless）到〈滿意〉（Satisfied）

　　一場冬天的舞會，出現三首歌曲。有懷才不遇的鬱悶，有一見鍾情的熱戀，也有從暗戀到成全、背後的算計。

　　接續場景，阿龍·伯爾馬上調適成輕鬆的語氣，調侃漢米爾頓，你這個孤兒、妓女的兒子，出身卑微，卻能博得上司的賞識，只差把政治富豪的女兒娶到手，名利雙收已在眼前啦。一首看似輕鬆的樂曲〈一場冬天的舞會〉，其實唱得心酸。

　　斯凱勒三姊妹再出場，迅速席捲全場目光焦點。伊麗莎愉悅地唱出〈情不自禁〉，有對軍士們的仰慕，也表達對漢米爾頓的好感，並促請姊姊安潔莉卡幫忙介紹，眼明的姊姊安潔莉卡於是將漢米爾頓帶到伊麗莎面前，伊麗莎頓時情不自禁。在這首流動著嘻哈節奏，非常好聽且接近流行音樂的幸福旋律下，兩人步向禮堂。

　　忽然之間舞台上，人物、燈光、從原來的順時針開

始逆向反轉，詮釋時光倒流的效果，兼具意象與抽象的美感。是了，這是安潔莉卡的獨唱曲〈滿意〉。

　　什麼事能永遠滿意？又，要多少才滿意？這永遠不會有答案。相較於伊麗莎對感情的無助（Helpless）與單純，漢米爾頓看出安潔莉卡的心機是比較高的，也看出安潔莉卡眼中流露出對許多事物的不滿足；安潔莉卡則是清楚知道漢米爾頓對成功立業的不滿足，所以始終會對自己保持戒心與距離。她知道無法強取漢米爾頓的情感，轉而把他讓給了伊麗莎，其中有三點考慮：

　　第一、安潔莉卡認為自己是長女，父親膝下無子，要嫁就必須嫁入豪門、光耀門楣，儘管自己對漢米爾頓有極深的好感，無奈這個年輕人實在太窮，無法列入考慮。第二、由於是長女，安潔莉卡認為漢米爾頓一開始是想追求她的，多少有攀權附貴的意思，她不想讓他得逞，所以才把二妹引薦給他；畢竟，她內心對許多事存在「不滿足」，這點漢米爾頓非常清楚。第三、基於姊妹之情。安

潔莉卡知道伊麗莎深愛漢米爾頓，如果讓伊麗莎知道自己也喜歡這個男人，伊麗莎必然會選擇退讓，安潔莉卡不願看到這樣的結果。

〈今夜的故事〉（Story of Tonight Reprise）、〈我在等〉（Wait for it）

　　漢米爾頓與他三位革命夥伴繼續深夜狂歡，不過和上一首歌不同，大家是來慶祝漢米爾頓脫單的。這首簡短的樂曲，其實是阿龍・伯爾、漢米爾頓的另一次接觸。

　　一開始漢米爾頓還吹捧阿龍・伯爾，恭喜他晉升中校，說比起自己為華盛頓將軍打理庶務，他的高陞好太多了。其他三人同時也在調侃阿龍・伯爾，說他也有心上人，但阿龍・伯爾堅持不說，只說這是一段「不合法」（Unlawful）的緣分──阿龍・伯爾愛上的是有夫之婦，而且對方的丈夫是位英國軍官。聽到這種事情當然很掃興，於是漢米爾頓示意趕走了三個醉漢。此段對話非常耐

人尋味，阿龍・伯爾對漢米爾頓說道：「讓我們在戰場上見。」（I'll see you on the other side of the war.）漢米爾頓則問阿龍・伯爾：「如果你愛她，你在等什麼？」（What are you waiting for?）阿龍・伯爾沒有回答，繼續重複：「讓我們在戰場上見。」在結束這場沒有交集的對話前，只見漢米爾頓默默回著：「是啊，讓我們在戰場上見吧。」

〈我在等〉最後重複著「我在等」（Wait for it），讓筆者十分感動，阿龍・伯爾近乎用呢喃式的唱腔，唱出了深情、渴求，也唱出他的脆弱。塞奧多西亞（Theodosia），這位讓阿龍・伯爾獻出真愛的女人，「在經過了一切努力之後，我寧願等待。」（When so many have tried, then I am willing to wait for it）他深情地唱道。所以，當漢米爾頓在質問他到底在等什麼時，才會顯得如此難以啟齒。

然而，兒女情長並不是他真正要表達，重點還是在對事業的渴望。與漢米爾頓間的瑜亮情結，在這裡完全爆發

出來。畢竟他倆有著類似的出身、學識相當,又一起投身
革命;但兩人個性不同,命運也不同。漢米爾頓高調、熱
情、魅力四射,阿龍·伯爾卻因為背負家族名聲的壓力,
顯得深沉、低調;漢米爾頓無論事業、情感、各方面都非
常成功,而阿龍·伯爾只能空留感嘆。他們因為相知相惜
而成為朋友,同時也註定了無法改變的某些事實,將使他
們分歧、忌妒、甚至成為敵人。

　　所以,〈我在等〉,等的是一個心愛的女人,還有一
個機會。

〈活下來〉(Stay Alive)、〈決鬥十誡〉(Ten Duel Commandments)與〈跟我進屋〉(Meet me Inside)

　　戰場往往殘酷,當戰局陷入膠著,戰爭過程是如何,
只能靠存活下來的人講述。

　　華盛頓在焦急等待法國奧援之際,任命查爾斯·李
(Charles Lee,1732-1782)將軍接任副指揮官。此舉讓漢

米爾頓十分不是滋味，他藉機向華盛頓透露李將軍抗命又四處散布謠言，不能信任。但他的進言未獲華盛頓採信。

　　因為華盛頓的命令，漢米爾頓不能對李將軍輕舉妄動。於是，始終站在漢米爾頓身邊的勞倫斯表示願意代替漢米爾頓與李將軍決鬥，就算犧牲生命也在所不惜。〈決鬥十誡〉（Ten Duel Commandments）便是介紹十八世紀對戰規則的一首樂曲，樂曲中以戲謔的手法、率性的節奏，將面對決鬥的規則、決鬥前的心境，甚至從容赴死的情境描寫得相當傳神。

　　決鬥的結果，勞倫斯獲勝，李將軍腹部中彈送醫。當漢米爾頓與勞倫斯正為勝利感到歡欣之際，華盛頓抵達現場，對於漢米爾頓魯莽行事造成自己人的衝突感到不悅。華盛頓一句：「跟我進屋。」（Meet me inside.）漢米爾頓就被狠狠訓了一頓。漢米爾頓因為堅持要上戰場立功，差點與華盛頓起了口角；最後，華盛頓苦口婆心地勸他忍讓：「你得活著，你的妻子也要你活著。」

「回家吧，孩子。」華盛頓語重心長地說。

劇情進行到此，勞倫斯對漢米爾頓的傾慕，以及兩人之間友誼的發展引人注意，作者也直接透露兩人之間（或勞倫斯單方面對漢米爾頓），確實存在超乎友誼的情感。

此外，華盛頓遲遲不交付兵權予漢米爾頓，一是為了平衡南北方諸侯實力的政治考量，另一則是為了保留他的戰力，等待日後重用，可謂深慮遠見。

〈那就足夠了〉（That Would Be Enough）

　　場景轉到漢米爾頓家中。伊麗莎告訴漢米爾頓自己已有月餘的身孕，並且也寫信告訴華盛頓，希望能讓漢米爾頓常回家。漢米爾頓這時恍然大悟，為什麼一直沒受到重用，也許就是這封信。起初顯得不悅的他，面對身懷六甲的嬌妻也只能溫柔以對，她這時唱出女人的心聲：「那就足夠了（That Would Be Enough）……我們很幸福…想想我們的兒子…我甘願做窮人的妻子…只求能夠看到你平

安。」

　　以講述建國史的劇情來說，這部戲女主角的戲份算是很重的（當時女人根本沒有投票權）。如果說阿龍・伯爾是劇中的敘述者，那麼伊麗莎則是現實中記載歷史的人。史上真實的漢米爾頓夫人伊麗莎，活了九十七歲，在美國政界德高望重，有「國母」之尊稱。獨立戰爭期間伊麗莎一直努力操持家事，幫助丈夫完成他的政治著作，甚至在漢米爾頓外遇醜聞纏身之際，仍堅持相信真愛。漢米爾頓逝世後，伊麗莎成了慈善家，並且創建了紐約第一所民營孤兒院。這首〈那就足夠了〉，不僅僅為伊麗莎的人生做了理想的寫照，更是作者向這位謙卑而諒解的偉大女性，致上了崇高敬意。

〈槍砲與船艦〉（Guns and Ships）

　　〈槍砲與船艦〉一曲由拉法葉演唱，表面看起來是在歌頌自己，其實是為漢米爾頓鋪路，讓漢米爾頓能獲得戰

功。拉法葉的演唱風趣、自信、充滿意氣風發且節奏感十足。曲意是拉法葉說服了法國支援美國獨立，並且帶回更多的軍艦與槍砲，眼看美國的劣勢有機會逆轉，如果陸軍能將英國海軍擋在約克鎮外，美國就有可能贏得戰爭。但是想要打贏，必須仰賴漢米爾頓過人的膽識與智慧。

　　重新燃起鬥志的漢米爾頓，決定暫時與伊麗莎道別，投身作戰行動。這時，華盛頓也終於將長劍授予了漢米爾頓。

〈歷史會見證你的〉（History Has Its Eyes on You）、〈約克鎮，世界從此翻轉〉（Yorktown, the World Turns Upside Down）

　　華盛頓的獨白揭開此曲序幕：「人在歷史上是短暫的，你的作為將會被歷史所評價……」

　　被視為是獨立戰爭中最重要、也是最後一場決勝戰役，約克鎮一役在歷史中占有舉足輕重的地位。漢米爾頓

在此役中充分展現他的指揮長才，一路帶兵領將，聯合拉法葉所領導的法國軍隊，內外夾擊英軍，在戰友勞倫斯以及埋伏在英軍中喬裝裁縫師的間諜穆里根裡應外合下，形成有利的情勢。突然，英軍搖起了白旗，華盛頓露出難得的微笑，美國贏得勝利！所有演員、歌者高唱「我們贏了」的同時，漢米爾頓則一心想著要回去看他剛出世的兒子。

　　〈歷史會見證你的〉與〈約克鎮，世界從此翻轉〉這兩首歌接續演出，長度約六分多鐘，是全劇中的高潮。在這裡，戰場中的袍澤之情、戰友中的互信之情、遠在後方家眷的思念之情，伴隨著敵我殺戮的勢不兩立、戰爭詭譎的節奏氣氛以及迎接勝利的期待之心，同時在舞台上呈現。2016年的東尼獎頒獎典禮，便是將這一幕直接搬上頒獎典禮，歐巴馬夫婦還為其特別錄製開場引言，無怪乎當晚連奪十一項大獎，氣勢磅礴的景象，不難想見。

〈然後呢〉（What Comes Next）

知道美國打贏之後，喬治三世無奈地唱著：「好啊，現在你獨立了，你知道領導一個國家有多難嗎？……當你的子民討厭你時，不要回來求我啊……」接著響起熟悉的旋律「*dada dada...daye...dada*」。哈，英王的出場總是可以帶給觀眾許多歡樂的氣氛。

〈親愛的塞奧多西亞〉（Dear Theodosia）

這是一首優美的男聲合唱曲，是阿龍‧伯爾與漢米爾頓的一首合唱曲。舞台上一方是阿龍‧伯爾唱給他的女兒塞奧多西亞（以他第一任妻子之名命名），另一方是漢米爾頓為他剛出世的兒子菲利浦（Philip）而唱——既然如此安排，曲名應該是〈親愛的塞奧多西亞／菲利浦〉才完整？後來一想也無不妥，儘管各自有想表達的對象，但此曲其實是為了突顯阿龍‧伯爾與漢米爾頓之間的共同點：強勢、極度自信、想要改變世界，更想給家人無上的呵

護；戰爭中求取勝利，是他們表達愛的共同方式。從父親的愛出發，這首歌很真切地唱出關心、盼望以及呵護的心情。

　　此時，伊麗莎帶著勞倫斯父親的信走進來，漢米爾頓似乎已經猜出要發生什麼。他不敢看，示意要她讀。果不其然信中說道，勞倫斯日前在與往南卡撤退中的英軍交火時，不幸喪命。聽完，漢米爾頓一言不發，瞬間失了神，伊麗莎貼心地伸出手，漢米爾頓卻直接甩開、離去。本來以為勞倫斯對漢米爾頓是單方面的仰慕之意，如今看來也並非全然是。不論他們之間是戰友、知己，或是存在更多的關係，由漢米爾頓脆弱、細膩的反應看來，想必是痛徹心扉。（此段在專輯裡面並未收錄，是在現場演出時加上去的。）

〈永不停歇〉（Non-stop）

　　美國獨立之後，漢米爾頓跟阿龍‧伯爾回到了紐約，同樣擔任律師的工作，在很多場合多次交手，互有勝負；

同時，他倆都被選為制憲代表，參與為憲章起草。漢米爾頓工作的熱情彷彿永不停歇，當然官運也跟著扶搖直上。相較之下，阿龍・伯爾便顯得處處謹慎、保守。他開始懷疑自己的座右銘「三緘其口、笑臉迎人」（Talk less, smile more）到底對不對？這個階段兩人在事業上的競爭更直接也更激烈。

　　然而，總統華盛頓任命美國第一任財政部長，不意外的是 —— 漢米爾頓。不過漢米爾頓原本以為自己應該會被指派國務卿一職，當華盛頓指派他出任閣員時，還數度詢問華盛頓，國務卿還是財政部長？

第二幕

〈我錯過什麼〉（What'd I Miss）、〈內閣辯論#1〉
（Cabinet battle #1）

　　〈我錯過什麼〉（What'd I Miss）是傑佛遜（後來當了美國第三任總統）的開場歌，與上半場的拉法葉這兩個角色都是由黑人演員Daveed Diggs一人飾演。此曲同樣是以詼諧、討喜的風格作為呈現，主要講述從法國回到美國的傑佛遜，獨立作戰期間因擔任駐法大使而未能參與，回國後跟時勢有些脫節，卻受邀擔任國務卿的職位。音樂以老派南方爵士樂方式呈現，有別於饒舌（意有所指地將傑佛遜的相對守舊與漢米爾頓的新潮流對比），像是在新風格上再增加了一種風格，可以說是別出心裁。

　　傑佛遜是一個偽善的角色，他來自維吉尼亞州，當時就採取那種一邊高喊自由國度，一邊不放棄蓄奴的兩面手法。他不是政治素人，面對眼下聯邦制憲的情況，也不想

讓漢米爾頓搶盡風頭。〈內閣辯論#1〉一曲，即呈現在內閣會議上兩人針鋒相對的情況。傑佛遜先是反對了漢米爾頓的國債提案（成立國家銀行，讓聯邦承擔各州債務），又唱衰他的稅改方案，一度讓漢米爾頓氣結。但，漢米爾頓也不是省油的燈，隨即為自己的政策進行辯護，連帶砲轟傑佛遜的家鄉蓄奴、他沒參加過獨立戰爭等事，兩人針鋒相對，一發不可收拾。

最後，華盛頓出面緩頰，要求漢米爾頓提出一個大家都能接受的折衷方案。

〈休息一下〉（Take a Break）、〈對誘惑說不〉（Say No To This）

世事多驚喜，轉眼間漢米爾頓的長子菲利浦已經九歲，出現在舞台上與母親伊麗莎快樂地學著鋼琴：「一、二、三、四、五、六、七⋯⋯」（該段旋律最後也出現在稍後菲利浦嚥下最後一口氣時），這個小男生，竟然是上

一幕為漢米爾頓在戰時犧牲生命的勞倫斯？沒看錯，這也是本劇的巧思。除了由黑人演員Daveed Diggs分飾拉法葉、傑佛遜，Okieriete Onaodowan分飾穆里根、詹姆斯・麥迪遜（James Madison，1751-1836）之外，年輕演員Anthony Ramos也分別在上半場及下半場，飾演勞倫斯以及菲利浦・漢米爾頓。

　　漢米爾頓正在寫信給安潔莉卡，向她訴說在職場上面臨的心情種種，很多話似乎也只能對安潔莉卡傾吐。信中經意（或不經意）地寫了「My dearest, Angelica」。問題出在其中的標點符號：如果是一般書信英語，「My dearest ＿＿＿,」是再常見不過的起始語，但是如果標點符號位置放在中間，意思是「我最親愛的（且是獨一無二的），＿＿＿」。一個筆畫，使得安潔莉卡朝思暮想、夜不能寐。細膩的劇情設計，似乎預言了漢米爾頓往後的情關難過。

　　安潔莉卡應伊麗莎邀請，從倫敦趕回來參加家庭

聚會。姊妹見面非常開心，但是漢米爾頓卻以公務繁忙
為由，拒絕陪同她們赴北方探望岳父大人斯凱勒參議員
（Senator Schuyler）。姊妹倆一同唱起〈休息一下〉。

　　為了法案一週未闔眼的漢米爾頓，內心又煩悶又
焦慮，此時他認識了有夫之婦瑪莉亞・雷諾茲（Maria
Reynolds，1768-1828。此角由上半場的斯凱勒三姊妹中
的小妹佩姬改演）。在瑪莉亞的誘惑下，兩人發生了關
係，但最後竟是場仙人跳！瑪莉亞的丈夫詹姆斯・雷諾茲
（James Reynolds）來信向漢米爾頓勒索，漢米爾頓只得
同意付錢。

　　從妻子溫馨的提醒〈休息一下〉到無法〈對誘惑說
不〉，深陷桃色陷阱的漢米爾頓，應該很後悔：當初怎不
就去渡個假就好了！

〈決策現場〉（The Room Where It Happens）
　　在傑佛遜家中的這個房間，他們決定定都在維吉尼亞

州某處，而非紐約。這項妥協，是漢米爾頓為了爭取傑佛遜與麥迪遜兩位民主共和黨創黨的大佬支持自己的州債法案所做出的讓步。對於漢米爾頓的成功協調，傑佛遜、麥迪遜兩人對外各自邀功，提升自我政治實力。相對地，阿龍・伯爾卻只能接受斡旋的結果而無所作為；他感到失落又羨慕，許諾：我也要置身「決策現場」！

〈斯凱勒的挫敗〉（Schuyler Defeated）、
〈內閣辯論#2〉（Cabinet battle #2）

　　菲利浦從報紙上得知外祖父斯凱勒競選參議員失利，敗給了政壇新秀阿龍・伯爾。原來阿龍・伯爾是藉由投靠了民主共和黨才得以勝選，更有甚者，阿龍・伯爾透露斯凱勒之所以敗選，是因為紐約州北部選民，普遍認為漢米爾頓是個招搖撞騙的政客，轉而不支持與漢米爾頓有姻親關係的斯凱勒。

　　第二次的內閣辯論登場。今天的討論主題是「英法之

戰中，美國是否派兵援助盟國法國」乙案。與法國向來關
係極深的國務卿傑佛遜持出兵立場，而漢米爾頓則認為國
家需要休養生息，傾向不出兵。兩人立場大相逕庭，再度
吵得不可開交。華盛頓最後採用漢米爾頓的建議，並且指
定他起草1793年著名的〈中立宣言〉，確立美國不干預歐
洲事務的基礎。對此，傑佛遜當然極為光火，他憤憤地對
漢米爾頓說：「沒有華盛頓，你什麼也不是。」

〈有華盛頓撐腰真好〉（Washington on Your Side）

　　要說傑佛遜、阿龍‧伯爾、麥迪遜三人聚在一起，討
論什麼最開心？大概就是把漢米爾頓種種作為，拿出來好
好抨擊一番。這首〈有華盛頓撐腰真好〉便是此景寫照。
「這樣一定很好，這樣一定很好。」（It must be nice, it
must be nice.）三人先是消遣漢米爾頓，累積了更多不
滿，最後決定聯合找出他的死穴，再一舉擊垮他。

　　此時，傑佛遜已經想好一個不入虎穴、焉得虎子的

妙招。

〈最後一次〉（One Last Time）

華盛頓找來漢米爾頓，告知自己將遵照憲法不再連任總統，請他草擬一份卸任演說。漢米爾頓大為驚訝，極力說服他應該繼續執政，但是華盛頓堅持這是〈最後一次〉。這時華盛頓才相告，藉著「與漢米爾頓道不同不相為謀」為由，傑佛遜已經早一步遞出辭呈，而傑佛遜辭職的真正原因，其實是準備參選總統。

華盛頓在這裡展現了民主領袖的風範，教育人民、暢談理念，期望將美國帶向一個理想的憲政體制，減少政爭、減少戰端。歌詞裡「只要我說再見，國家將學會向前走…」（If I say goodbyes, the nation learns to move on...）最為打動人心。

此時，華盛頓第二次將筆遞給了漢米爾頓。與上次不同，這次的意義，應是交棒。

〈我知道他〉（I Know Him）

　　帶給大家無比歡樂的喬治三世再次出場。他首先說自己無法理解華盛頓為什麼要退位，他「甚至不知道可以這樣」；聽說繼任者（第二任總統）是約翰・亞當斯（John Adams，1735-1826），「我知道他！」他興奮地說：「這個人，就是比華盛頓矮了一點……」然後繼續唱著：「*Dada...daya...*。」

　　有人說，甜喬（網路鄉民對英王的暱稱）最後一句狂笑乃是全劇最療癒，一定要聽！不知道2019年11月《漢米爾頓》在倫敦上演時，英國人的心裡作何感想呢？

〈亞當斯政府〉（The Adams Administration）、〈我們知道〉（We Know）

　　亞當斯當選之後情勢劇變：傑佛遜成了副總統，亞當斯總統受其影響，直接辭退了漢米爾頓，並且私下嘲諷他為「克里爾奧雜種」（Creole bastard）。漢米爾頓不甘受

辱；雖是在野，無人眷顧，但是筆功犀利的他仍然按耐不住性子，四處寫作抨擊執政黨，讓當局十分頭疼。

　　此時，傑佛遜、阿龍・伯爾等人得知漢米爾頓自1791年開始，定期向詹姆斯・雷諾茲支付款項，幾年下來已有千餘美元。這個發現讓傑佛遜見獵心喜，認為終於逮到漢米爾頓的把柄。但是，漢米爾頓是個專業的財務人，有著記帳的好習慣，不惜說出自己被仙人跳的事實，證明雖一時衝動出軌，但絕無動用公款。在沒有具體證據下，廝等無奈只能放由他去。

　　一曲唱出〈我們知道〉（We Know）的同時，漢米爾頓與阿龍・伯爾、傑佛遜等人的關係，已勢同水火。紐約上空，已戰雲密布。

〈暴風雨〉（Hurricane）、〈雷諾茲桃色自白〉（The Reynolds Pamphlet）、〈恭喜〉（Congratulations）

　　傑佛遜、麥迪遜與阿龍・伯爾，手中掌握了漢米爾頓的

祕密，對漢米爾頓而言，始終是個威脅。漢米爾頓不願自己的付出遭到誣衊，他用兒時家園遭到暴風摧毀後重新復原作為比喻，形容自己正面臨一場事業上的風暴。幾經思考，為了顧全自己的政治聲譽，他決定主動公開這個醜聞。

　　他親手寫下偷情的經過〈雷諾茲桃色自白〉。這個小冊後來被散布出去，婚外情的細節曝光，包括約會多利用伊麗莎和兒子外出時、翻雲覆雨的地點則是在自己家中。這本桃色自白引起政壇軒然大波，外界普遍認為漢米爾頓已不可能角逐總統大位，連華盛頓也對他感到失望。安潔莉卡這時出現了，漢米爾頓欣喜若狂，想必此刻正需要的便是她的慰藉。但，她不是為漢米爾頓而來，而是為妹妹伊麗莎。

　　〈恭喜〉（Congratulations）是首非常短小的歌曲，安潔莉卡用嘲諷的比喻、堅定的語氣，把漢米爾頓教訓得抬不起頭來。她要他珍惜伊麗莎、回頭是岸。在現場演出中是有這首歌的，可惜專輯中並沒有收錄。

〈燃燒〉（Burn）

伊麗莎因漢米爾頓的背叛而傷透了心，尤其是他為了維護自己的公職成就不惜公開婚外情，使她被迫承受社會壓力。於是她將漢米爾頓寫給自己的信件燒掉，決定將自己從歷史上抹去，不讓別人知道她的心路歷程。

〈燃燒〉在劇中是女主角很經典、感人的一首獨唱曲，從燃燒的愛火到最後的一把怒火，燒掉了書信，但燒不盡的是情感上的煎熬。唱來實在揪心、令人動容。

〈刮目相看〉（Blow Us All Away）、〈活下來〉（Stay Alive Reprise）

菲利浦從國王學院畢業了。十九歲的他相貌堂堂、天資聰穎，但也年輕氣盛、天真衝動。有位仁兄喬治·伊克（George Eacker，1775-1804）公開說了些詆毀漢米爾頓的話，菲利浦很不高興，找了他理論，一言不合竟然相約在紐澤西進行決鬥。

　　菲利浦向漢米爾頓求助有關決鬥的要領時，沒有人想到這一去竟會要了他的命。漢米爾頓要他像男人一樣面對伊克，到了決鬥之時便向天空開槍，因為對方是有識之士，相信他也會這麼做。「你們不需要背負雙手沾滿鮮血的罪，之後很多事就可以坐下來談。」並且特別提醒：「記住，你母親不能承受再一次的心碎。」菲利浦雖半信半疑，但在父親的交代下，只能照辦。

　　場景轉到昏暗的決鬥場上。菲利浦第一次趕赴決鬥，顯得緊張。他與伊克在一數到十的倒數聲中：「一、二、三、四、五、六、七……」（其實只有數到七）兩人因為緊張便提早向後轉，瞬時槍聲大作。菲利浦照著父親說的，舉高了手臂瞄準天空，但伊克卻不留情地，直接朝向菲利浦的腹部開了一槍。

　　血流如注的菲利浦送到醫院傷口已經感染，漢米爾頓夫婦到達時，伊麗莎直接向漢米爾頓咆哮：「是誰幹的？你知情嗎？」之後，菲利浦因為傷得太重，在兩人懷裡嚥

下最後一口氣。伊麗莎淒厲地慘叫（專輯中沒有收錄），把原本緊抓著漢米爾頓的手狠狠抽回來，彷彿在向他抗議。此刻，一位母親的淚水、哭喊震撼了整個戲院。

　　筆者只記得，鍵盤搭著鼓聲，奏著像心跳的節奏，牽動所有人的心，然後漸漸微弱，直到停止……

〈安靜的上城〉（It's Quiet Uptown）

　　菲利浦離世後，生活變得好安靜。漢米爾頓感嘆常常一個人走在街上，彷彿整個紐約上城都失去了生氣。悲傷時能相互療傷的，想必同是傷心人。經過這些生離死別，伊麗莎默默牽起了漢米爾頓的手，原諒了過去發生的一切。

　　連續兩首歌下來，台上幾個主角個個噙著淚水演唱，非常真實、深刻。在這裡，不動容、不落淚的聽眾，恐怕很少吧。

〈1800年的選舉〉（The Election of 1800）

　　1800年，眼看亞當斯連任無望，傑佛遜與阿龍·伯爾決定競選第三屆美國總統。傑佛遜掌握南方的票倉，而阿龍·伯爾則較受北方支持。選情十分接近的情況下，傑佛遜決定重新擁抱昔日的政敵──漢米爾頓。「這樣應該很好，這樣應該很好。」（It might be nice, it might be nice.）的旋律再現，只不過歌詞變成了「有漢米爾頓撐腰真好。」（To get Hamilton on Your Side.）

　　選舉結果兩人獲得相同選舉人票，依照美國法律，一旦出現這種結果則必須送交眾議院進行內部投票，關鍵一票落在掌握聯邦黨勢力的漢米爾頓手上。最後，漢米爾頓選擇支持傑佛遜，他說：「傑佛遜有信念（has beliefs），伯爾什麼都沒有（has none）。」傑佛遜順利當選總統，而阿龍·伯爾只能擔任副總統。傑佛遜知道阿龍·伯爾必然會把事情的所有，歸咎到漢米爾頓的頭上，於是找了機會，向阿龍·伯爾直接挑撥：「你再見到漢米

爾頓時，幫我謝謝他的支持。」

　　空無一人的台上，燈光打在阿龍・伯爾臉上，我看到錯愕、還有無盡的憤恨。

〈你順從的僕人〉（Your Obedient Servant）

　　儘管已居副總統高位，對漢米爾頓已恨之入骨的伯爾，認為自己仕途不順，完全是漢米爾頓與他唱反調所致，於是寫了信責問漢米爾頓，要求他當面解釋。信函中仍謙卑的以「你順從的僕人」（Your Obedient Servant）——A. Burr為落款。漢米爾頓回信表示自己說的都是事實、拒絕道歉，同樣落款「你順從的僕人」（Your Obedient Servant）」——A. Ham。

　　長期的仇恨與對立，加上溝通無效，迫使兩人走向決鬥一途。阿龍・伯爾正式致函漢米爾頓，相約黎明時分在新澤西州的威霍肯（Weehawken，與菲利浦喪命地點相同）進行決鬥，漢米爾頓不能示弱，即回覆：沒問題。

〈最好的妻子、最好的女人〉（Best of Wives and Best of Women）

決鬥前夜，伊麗莎察覺有異，因為當她呼喚漢米爾頓就寢，他卻堅持還要寫點東西。伊麗莎問：「何事如此緊迫？彷彿時日無多……」漢米爾頓隨即打發妻子去睡覺，並且給了她一個吻：「妳是世界上最好的妻子、也是最好的女人。」

這個吻，就是訣別。

〈世界之大〉（The World Was Wide Enough）

想必兩人在開槍前都經過許多思考。阿龍・伯爾完全被憤怒蒙蔽了理智，他曾經看過戰場上彈無虛發的漢米爾頓，於是心生膽怯；再看到漢米爾頓戴起眼鏡，他告訴自己對手意志堅決地準備要射殺自己，所以絕不能讓女兒成為孤兒，他要盡一切手段取勝。漢米爾頓也在到底應該反擊還是認命赴死之中反覆徘徊；他思索著這一槍射偏了、

射中了，世人會如何評價他的「功績」（Legacy）？是要殺人？還是被殺？此時在腦海中，浮現了幼年期間就離世的母親、過去的戰友勞倫斯、死去的兒子，生命中的教父華盛頓、以及他的摯愛——伊麗莎，回憶的回放，彷彿是漢米爾頓人生最後的道別。

　　決鬥時刻到。為了維護自己的名譽，漢米爾頓還是決定舉槍——不過是把槍口朝向了天空——但另一發無情的子彈，卻直接擊中了他的肋間。阿龍・伯爾也被直接倒下的漢米爾頓嚇到，連忙上前查看，卻立刻被眾人架開。

　　漢米爾頓隨即被送上船、送回紐約寓所，卻於翌日凌晨宣告不治。阿龍・伯爾沒有逃，他走進一家酒吧，點了酒坐下來，唱出一連串的反思：「漢米爾頓的槍是舉向天空的，但他成了倒下的那一個；我活了下來，卻要償還罪責。我年輕無知犯下了大錯，成了歷史罪人。我早該知道，這個世界之大，其實是容得下我倆的。我早該知道，這世界之大，是容得下漢米爾頓，和我……」

〈活下來的、死去的、與訴說歷史的人〉（Who Lives, Who Dies, Who Tells Your Story）

漢米爾頓死後，眾人（包含昔日的政敵傑佛遜總統、麥迪遜總統）紛紛承認他在美國建國期間所立下的功勞、所建立的財政體系，應該得到足夠的肯定。在漢米爾頓死後，為其守寡五十年的伊麗莎，站出來宣示她不再隱身歷史中；為了表彰漢米爾頓的成就，她帶著他們的孩子，重新整理了他上千篇的文稿，透過回憶、訪問，來還原史實的真相。後來她在華盛頓紀念碑募款、廢奴法案的推動上，都扮演舉足輕重角色，成就了漢米爾頓的遺願，成了令人尊敬的「國母」。最後，她唱出：「好想知道我們做的足夠了嗎？歷史會訴說我們的故事嗎？五十年真的好久，但我知道我們近了，我好想你……」

場燈滅。現場是一片感動，掌聲、淚水久久不能自己。原來，音樂劇全名取為《漢米爾頓：一部美國音樂劇》，而不僅僅是「亞歷山大・漢米爾頓」，是有原

因的。

　　全劇終。

《漢米爾頓》賣點與看點

　　老實說，即使撇開名氣不說，務實地來看，《漢米爾頓》也的確是一齣好聽、好看的音樂劇，而且是從頭到尾都好看。試著從下面幾項觀察，來說明為什麼值得一看。

不死的嘻哈與革命精神

　　首先，米蘭達的漢米爾頓是個「年輕、熱情、企圖心旺盛」的移民者，從紐約街頭起家，憑自己的本事打拼、創機造勢。憑這一點就讓年輕人很有共鳴。

　　什麼是革命性突破？新音樂就是一種革命。

　　米蘭達為了創作《漢米爾頓》，花了整整六年時間研究歷史、做足了功課，寫了四十二首歌曲完成這部音樂

劇。米蘭達說:「我們需要用一種能在最小單位的時間內傳遞更多詞語的風格,來創作音樂劇。」他用了約三小時的演出時間,將一整部建國史,以嘻哈的音樂節奏呈現,被認為是美國戲劇史上第一次通過言語來做音樂的嘗試。

　　嘻哈與饒舌源自街頭,已經有四十年以上的歷史了,但是用嘻哈來創作整齣音樂劇,過去未曾有過先例,尤其以古代史實為背景者更加稀有。這是《漢米爾頓》之所以能在百老匯引人注目的原因。然而,如果說它純然是一部「饒舌音樂劇」也不完全對——事實上,也沒人會認為他單純只是饒舌——它的最大特色在對歌詞的注重程度,即使看起來沒有饒舌的姿態,仍然用了很多饒舌的手法(加上豐富、完整的歌詞)來創作。

　　樂曲中第二幕的傑佛遜演唱〈我錯過什麼〉,節奏轉變為爵士樂型態的藍調(Blues),重現當時美國南方流行的曲式;可愛的喬治三世演唱〈你們會回來的〉襯墊的是六〇年代常用來敘事的流行曲風。整體而言,能夠把嚴

肅的歷史劇（嚴格講還包含戰爭、政爭與官僚體系），以戲謔的口吻、喜劇的方式呈現，是最別出心裁的地方。想必很快會有一些仿效的作品在百老匯或者世界各地的音樂劇劇場出現吧！

　　值得一提的是，米蘭達深深了解「押韻」在劇中的價值。沒有押韻，台詞會變得死板、笑話會沒有效果，抒情歌情緒也不會豐富。所以他用了許多巧妙的押韻，讓劇聽起來不乏味。由於歌詞、台詞非常豐富、劇情非常密集，如果對故事的歷史背景沒有一定的理解，怕是無法一次看懂。也無怪許多人即使看很多次，仍能持續察覺之前未發現的細節巧思。

美國精神、美國價值、美國夢

　　《漢米爾頓》創作於高倡「改變」的歐巴馬政府時期，劇中隱含的政治哲學是典型的「美國精神」：沒有不可能，只要樂觀、積極進取，便能成功。爾後，它正式走

紅於「讓美國再次偉大」的川普時期，整個國家都極需要
注入一股動力的當口——這一部精彩的美國民族主義歷史
劇，來得正是時候。

　　《漢米爾頓》將「民主憲政」（例如華盛頓依憲法不
再連任）、「法治」（例如內閣會議中行使的豁免權）、
「平等」（例如安潔莉卡所云：我會叫傑佛遜把女人加入
續集；以及劇中大量進用外裔演員）等，這些都是「美國
價值」，為愛國主義推波助瀾；藉由消遣英王的統治，揭
櫫美國維護主權、自由的決心。此外，由伊麗莎在終樂章
扮演說歷史的人（彰顯女權意識的萌芽）、以及漢米爾頓
與勞倫斯似有若無的同志情誼，揭櫫了「人權」、與「自
由」等面向。這些，都是作者想要我們看到的——屬於美
國的風貌。且，獨立戰爭時空的背景發生在東岸，劇中
多次聚焦紐約（漢米爾頓少年期：來到紐約我就能被看
見），也有把紐約推向全世界，再次行銷「美國夢」的
味道。

　　除了獎項肯定以外，蘊含「美國精神」、「美國價值」以及「美國夢」——這就是為什麼，《漢米爾頓》能夠登上白宮，讓歐巴馬兩度攜家帶眷進劇院觀賞，並親自為其錄製開場白；不僅政商名流趨之若鶩，還能獲得普羅大眾、年輕族群如此巨大迴響的原因。

從滿足（Satisfied）到不朽（Legacy）

　　《漢米爾頓》一劇同時在歷史時間軸上，提出了另一個反思：也就是「誰生，誰死，誰來講述你的故事」。許多人觀賞過《漢米爾頓》之後，動手查找過去歷史，查證劇中哪些是真的？哪些是片面的？又有哪些爭議、疑點？連帶地開始思考國家的過去到未來種種問題，才發現我們常用簡單粗暴地二分法把歷史人事物分成對與錯、贏或輸、英雄與敗類、或是聖人與小人。其實，多數人事物都是處在灰色地帶，強求二分法既不可能也不必要。

　　就像劇中，誰也不會想到平日奉守「三緘其口，保

持笑容」，內斂沉穩的阿龍・伯爾，面對決鬥時反而被仇恨蒙蔽了雙眼。而平日高倡「把握契機」、「永不停歇」的漢米爾頓，結果卻在最關鍵時刻，選擇沉默赴死。結果是，兩個人都在人生舞台，各自謝幕，誰也沒有贏。

　　從滿足（Satisfied）到不朽（Legacy），到底有多遠？又應該把人生的位置放在哪裡？很難拿捏。如果「你」不是講述歷史的人，那麼誰會是？他又會如何評價你？這些介乎現實和虛幻之間的叩問，是台上人物的問題，也是觀眾、是你我的問題。很糾結，卻無法避免。

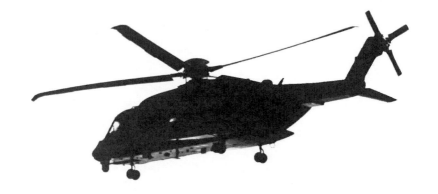

烽火戰亂中的身不由己

——《西貢小姐》

　　2019上映的《Yellow Rose》是一部美國／菲律賓製作的音樂劇電影，製片特別請到了Eva Noblezada以及Lea Salonga兩位《西貢小姐》的女主角演員，讓人聯想起這部紅極超過三十年的百老匯音樂劇。這一齣戲劇的內容及素材皆影響深遠，有人稱其內容是投射於心理深層的一顆炸彈。每當提到《西貢小姐》，我就想起劇中那架直升機。我認為它是希望逃脫與解放的化身；它從遠方而來，又回到了遠方——這就是我們人類共同的大夢嗎？其實，音樂劇《西貢小姐》除了驚人的演出效果和動聽的歌曲之外，還表達了更多的思潮，是歷史與音樂的結合，道盡了人生的愛恨嗔癡與那份長長久久的感動……

　　我的名字叫做洪，今年只有十四歲。

　　我不知道我的父親是誰？

　　但是，媽媽告訴我，他的名字叫做伊薩克。

　　啊！我對爸爸仍舊是一無所知的。

但是我知道！他是一個美國人。

我和媽媽一起住在胡志明市，

七歲的時候，進入學校讀書，

緊接著我就休學了。

現在的我，還是不太識字，

只能夠在街上賣香蕉。

我真的好想去美國念書喔！

但是，申請的結果，美國還是不讓我去。

其實我知道一些和戰爭有關的事情，

也喜歡聽別人談戰爭，

但是，我不太喜歡別人因為戰爭而說我爸的壞話。

每天，都有人在街上談論我，

有些人看到我會叫聲：「哈囉，美國人！」

有些人會叫我「小雜種」，

我希望大家都叫我美國人。

將來，我也要有個小孩，

但是，我不要我的孩子跟我一樣沒有爸爸，

我要告訴他我的經驗，

我也相信，他會過得比我還好⋯⋯

這是一篇美越混血的孩子在報上發表的文章。我將它翻譯轉述出來，或許可以為我們這篇文章的主角《西貢小姐》做個有力的開場！文中的內容和你、和我、甚至整個世代都那麼的熱切相息。

當我在美國看完了《西貢小姐》，走出百老匯劇院時，已經是夜幕時分，內心沉甸甸的，眼前像是大地輕輕覆蓋了一層飛沙。法國人形容這種時刻說得真好，白天黑夜的交接叫做「狼狗時分」（L'heure entre chien et loup）。在低垂的夜幕下，我的心一直被《西貢小姐》的悲情所牽引著⋯⋯

一部好的藝術作品，除了要具備藝術性及雅俗共賞的潛力，還要能夠傳達出一份真切純真的人文關懷。《西貢

小姐》音樂劇的DVD在台灣正式發行時，我很高興看到
許多相關的媒體報導，報導它在百老匯舞台上的一些貢獻
與主題，只可惜能夠敘述的有限，似乎只是介紹劇情、歌
曲或演員；對於《西貢小姐》創作的幕後、揭示的各種社
會問題——我想也是作者想要正確表達的意圖——卻鮮少
去做討論。其實《西貢小姐》除了驚人的演出效果以及動
聽的歌曲之外，還有更多意義。

　　展開歌舞劇從古而今上演的劇目，以戰爭為背景或
異族相戀愛情故事還真是不少；《南太平洋》美國軍官和
波利尼亞土著姑娘的轟轟烈烈；莎翁筆下《羅密歐與茱
麗葉》（*Romeo and Juliet*）犧牲性命也在所不惜的深情無
悔；時常和《西貢小姐》相互比較的《蝴蝶夫人》更道盡
異國戀情在戰爭環境下的淒慘結局。這些故事全部都是戰
火紛亂、顛沛流離的亂世，異族的隔閡已經讓我們對於愛
侶情路的艱辛感到不捨，而他們還要受到時代背景下命運
的折磨，最後到底誰能夠得到幸福？誰才是真正贏家？

恐怕只有命運了──《西貢小姐》的成功，就是因為故
事題材，在上述先輩作品的護航之下，可以說是占盡了
天時地利。

視覺設計富有意境，劇情寫實飽滿

　　《西貢小姐》的形象海報設計真是有感覺：東方紅帶
有政治的寓意，而主意象那一架直升機，就剛好印出了一
張愁苦女人的臉孔──那是張東方女子的容顏。

　　故事的一開始，就呈現了一種戰爭的混亂不安；場
景停在一個低級的酒吧，這裡是西元1975年，越戰末期
的胡志明市──劇中的男女主角Chris和Kim也就是在這
一個場合當中相識──酒吧當中人聲吵雜，表現出越南動
盪的政局；裡面的女子穿著暴露，她們的腰際都別著一個
號碼識別牌，一看就知道這是一個人肉販賣市場，大家都
和找樂子的美國大兵調情，而美國大兵笑稱她們個個都是

美麗的「西貢小姐」（Miss Saigon）；故事的女主角Kim
出場了，這年她十七歲，穿著家鄉傳統服飾的她氣質與眾
不同，因為今天是她下海的第一天。她說：「在這裡我不
知道該說些什麼，但是我很清楚，我的心很廣闊，我有數
不完的夢想……」當晚一位美國黑人買下了她的初夜。
Chris在酒吧裡面看到了這一幕，對於這位女子充滿了好
奇和同情，更被她的美貌所吸引，因此請好朋友John居中
斡旋，用更高的價錢買下她，兩個人因此由相識到相愛，
最後在越南舉行了婚禮。

　　後來由於越南正式宣告淪陷，Chris想要帶Kim回到美
國，但是Kim在陰錯陽差間沒有跟上最後一班離開越南的
直升機，兩個人被迫分離……。Chris回到了美國之後痛
苦了一年，在朋友的勸說之下和美國女孩Ellen結婚。而
留在共產越南的Kim，獨自生下了Chris的小孩，並癡癡地
等候，相信總有一天Chris會回來。

　　Kim小時候有一位雙方父母都認可的指婚堂哥，名

叫Thuy。他在越戰時期升了高官，還鄉之後立刻開始尋
找Kim的下落。皮條客Engineer此時出賣了Kim，讓Thuy
找到了她，並且強迫Kim和他結婚。情急之下，Kim把她
和Chris的小孩帶了出來。Thuy無法接受，要殺了她的孩
子；為了救小孩，Kim用當年Chris離開時留給她的那把手
槍射向Thuy！這件事情在淪陷之後的越南何其嚴重！情
急之下，Engineer安排她們母子坐上難民船逃到曼谷，繼
續陪笑陪酒的生活。Engineer為什麼要救Kim？因為他認
為這個Chris和Kim的孩子等於他未來可以到美國的一張重
要機票。

　　回頭談談Chris吧！Chris在越南作戰時的好友John回
到美國之後擔任了美國與越南下一代孩子們的人權協會
的會長，因此不斷地與越南當地聯絡。當Chris跟John打
聽Kim的下落，John把真實情況——Kim已經帶著小孩逃
到了曼谷——告訴Chris。Chris情緒相當複雜，最後決定
帶著他的新婚妻子Ellen往曼谷尋找Kim。而當這位單純的

西貢女孩得知Chris在美國已經結婚，她很清楚自己絕對贏不了這場仗。她的夢碎了、心也死了。她說：「我失去了我所有的生命，除了他以外，我已經沒有任何東西了……」

　　Kim決定把孩子交給Chris。當父子在門外重逢的時候，Kim在屋內拿Chris送她的這把手槍，朝自己的腹部開了一槍，結束悲苦的一生。

慷慨激昂情歌描繪大時代

　　劇中的多首歌曲各有警世、預言意味。說實在，《西貢小姐》的故事線很簡單，像極了普契尼（Giacomo Puccini，1858-1924）的名歌劇《蝴蝶夫人》（其實這兩位東方姊妹花還真的是有血緣關係，我們文後再談）。《西貢小姐》裡面的歌曲，雖然不像《歌劇魅影》那麼地流行、突出，可是我認為每一首曲子都有它不同的意義。

　　以下我挑選出幾首代表性的歌曲，用文字來和讀者一起追
尋歌曲動人之處，並賦予人性一頁精彩的備忘錄！

　　《西貢小姐》的開場，紅極一時的酒女Gigi出現在酒
吧當中，在酒吧裡持續不斷的騷擾、爭吵之下，她拒絕
了對她侵犯的美國大兵，之後皮條客Engineer打了她一巴
掌，這一巴掌打得好重，聲音很響，就像打在所有觀眾的
心上！劇作家利用這個角色傳達了戰爭時代女性的悲苦，
Gigi唱出了〈我心中的電影〉（Movie in My Mind），歌
詞中說：

　　　　這些男人的良心何在
　　　　每當他們擁我入懷
　　　　電影就一直在我腦海中上演
　　　　有夢、但是我知道這個夢是我一直無法到達的景
　　　　象……

　　戰爭時期為了生存不擇手段，女人往往必須祭出最原始的本錢才能生存。這固然是悲劇，但在太平社會裡，把女人、甚至少女當作商品來交易的這種惡行也從未停歇，社會大眾的價值觀更出現了前所未有的矛盾與衝突，何嘗不是另一種悲劇。就如同〈我心中的電影〉，事實上這正是我們這一代所有人必須要共同面對的考驗與傷感：誰能夠保護她們？誰能夠為她們改變這一切？

　　劇中Chris與Kim相處了一晚，心情非常矛盾：他原本想要趕快遠離或丟開在越南的一切，卻又此時認識了他心儀的女子。〈為什麼，上帝，為什麼？〉（Why God why）就是Chris的內心獨白，也是劇作家對於歷史時局的感嘆及人生悲哀的心情。當Chris看著這一位天真的西貢少女，看著她熟睡的臉龐，又想起戰火的紛亂，不由得默默地唱出：

　　為什麼西貢在晚上都不睡覺？

為什麼這些女孩就像水果一樣，有著甜蜜的笑容？

當所有事情都不對的時候，我怎麼會感到舒服呢？

為什麼她如此冷淡沒有生氣呢？

誰都不願意給這個問題一個答案，

因為它只是一個永遠也不會結束的問題！

為什麼這些女孩要躺在生鏽的床上，

就在我後面的那些齷齪的房間裡面？

我怎麼能又聞到廉價又低級的香水味，沒有一點感覺呢？

上帝伸出祢的手，告訴我吧！

　　《西貢小姐》是在1989年九月於倫敦首演並獲致好評。現在它的足跡已經遍布全世界許多城市，甚至還有定期演出。然而因現場呈現的手法中，會有一架直升機飛往舞台，所以要想引進《西貢小姐》的城市，必須要有寬闊的舞台以及大手筆的資金——像加拿大的多倫多，就為了

要演出《西貢小姐》而蓋了一間劇院。雖然不見得每個人都能夠親眼看到《西貢小姐》的舞台演出，但如果有機會的話，真的推薦喜愛的朋友要親臨現場用全身心來感受這齣音樂劇。其實很多朋友看到現場再聽CD，才知道CD的表現真是有限，音響效果只有在現場才能領略，尤其許多浪漫的場景，例如薩克斯風的演奏，在現場的音場效果之下更添柔美線條；Kim和Chris的深情對唱也更令人心動，尤其〈這世界的最後一夜〉（Last Night of the World）更可謂情歌經典。

> Chris：在一個完全沒有感情的、虛情假意的生活裡，我遇見了她……
>
> Kim：在一個沒有安定的世界裡，我只要擁有你就夠了……

聽完了他們的演唱，再看到風火漫天的景象，使我想

起了《魂斷藍橋》（*Waterloo Bridge*）當中的情節；其實
每個人都想追求一個完美的世界和美好的生活，可是往往
世事多變，我們要留意，更要有勇氣和醜惡的人世對抗，
在生命的旅程當中才能勝利！但是Kim卻沒能勝利。當越
南宣布淪陷、美軍撤退之時，Kim竟然沒有搭上最後一班
離開越南的軍機，從此與Chris兩人異地相隔。她仍然相
信Chris會回來，就是這股力量讓她帶著才出生的孩子在
戰火與貧窮中繼續求生存，雖然又再度淪落風塵，可是她
仍然唱出了〈我依然相信〉（I Still Believe）：「我仍然
相信你會回來的，我知道你會的，我的心將不會隨任何變
化而有所動搖……是的，我仍然，我仍然相信，我知道只
要我保持這種信念，我將會更有勇氣活下去。愛是永遠不
會凋零的，你會回來，你會回來的，而我是那唯一知道原
因的人！」

死亡真是最好的結局？

　　這首歌曲的編排相當別出心裁，由Kim和Chris在美國的新婚太太Ellen兩人在不同的時空裡共同唱出對愛的信念，而且是女高音和女中音的二重唱，非常獨特。我想起了《蝴蝶夫人》。

　　《西貢小姐》最初的構想是來自著名的法國作曲家荀伯格（Claude-Michel Schönberg），他偶然看到雜誌上刊了一張照片，情景是一位西貢中年婦人送女兒到機場，這位婦人知道女兒一旦到美國和那個未曾見面的大兵父親生活，也許這輩子就永遠不能再見了。畢竟是自己的親骨肉，相片中的婦女表情哀怨，女兒的滿臉淚水更是令人鼻酸。由此，荀伯格突然產生了靈感，於是和他的老搭檔亞綸‧鮑伯利（Alain Boublil）合作，以普契尼的《蝴蝶夫人》故事為主幹，塑造一齣全新的戲碼，就是《西貢小

姐》。所以，《蝴蝶夫人》和《西貢小姐》兩劇都是東西
方的戀情；兩位女主角也都是來自風塵卻出淤泥而不染，
也都在男主角離開之後生下小孩；《蝴蝶夫人》裡面有一
位戲份相當重要的「婚姻介紹人」，《西貢小姐》裡面也
有一位占有同等份量的「皮條客」；兩位女主角最終也都
以自殺收場。其實《西貢小姐》在美國首演的時候曾經引
發亞裔民眾的不滿，他們所提出的觀點是：為什麼東西方
的戀愛一定要將東方女子處死？如果戀愛變成了東方男子
與西方女子的愛情結合，到了結局兩人分手，西方女子會
自殺嗎？這是一個無解的難題，也與歷史有相當關聯，當
時的西方勢力強過東方，雖然結局也不是一定得如此，但
這時常是百般無奈的事實；東方與西方的結合，經過了多
少世紀的磨難才能得到較可接受的結果，這也是《西貢小
姐》與《蝴蝶夫人》能獲得世人認同與省思的原因。

　　不論如何，可以肯定的是：《西貢小姐》的Chris
對於Kim真的是深情款款而且牽掛無限，而《蝴蝶夫

人》裡的Pinkerton在一開始出場的那首歌曲中，就已經
在〈Dovunque al mondo〉（遍及世界，Throughout the
World）唱出了「我要玩遍全世界不同風情的女性」；所
以感覺在男主角的設定上，《西貢小姐》的Chris要真心
得多……其實，愛情問題說複雜倒也是，看來，要留給所
有人去評斷了！

苦戀的日本癡情女秋秋桑

　　前文介紹的〈我依然相信〉，讓我想起了日本的蝴蝶
夫人秋秋桑了；當Pinkerton離開達三年的時間，蝴蝶的
生活費幾乎用完了，可是她一直相信他會回來。她告訴女
僕鈴木小姐不要懷疑，可是自己也正在傷心。就在此時，
歌劇中唱出了那首感人心弦的名曲〈Un bel dì vedremo〉
（美好的一天，One Fine Day We shall See），歌曲大意就
是蝴蝶幻想Pinkerton回來時，那種期待又緊繃的心情，

真是將酸甜苦辣全都調合在一起的感受。《蝴蝶夫人》首演的命運比《西貢小姐》還要來得悲慘，據說當時滿場噓聲，可以說是普契尼的義大利歌劇中非常失敗的一次。後來經過了四次的修正，才在美國獲得重大的迴響。劇中也隱晦地批判帝國主義：在帝國主義之下，兩齣戲中不論是純真的本地人民，或是狡詐的帝國主義外來者，他們結合的結局早已寫下……

生命之塵

　　《西貢小姐》劇中的另一高潮在第二幕的開場：當年與Chris一起在越南酒吧廝混的美國大兵John已經成為一位人權學者，他在亞特蘭大發表的一篇研究論文，用幻燈片向全美國公開了美國人在越南的一切作為，尤其美國人在越南成家留下的孩子。他說：「這些小孩都是生命中的灰塵，他們也是孩子，他們是我們的孩子，我們不能

歧視他們；他們一直在苦難環境成長，受到人們異樣的眼光，我們要還給他們一個父親和家庭，我們要把他們找回來⋯⋯。」這首〈生命中的灰塵〉（Bui Doi，歌曲原名意指越戰期間美國士兵與越南女人所生的小孩）唱出美國人心裡永遠的痛。它的最後一段歌詞是：不管貧窮卑賤，「他們還是我們的孩子！」的確，戰爭造成許多家庭支離破碎，尤其在異國戀情結合下的孩子，自打出生起就活在問題之中：我是不是美國人？我爸爸在哪裡？這些問題好像從來就沒有得到答案。而演出中歌曲慷慨激昂，黑人歌手演唱更有其哀韻。

　　越戰時期死傷無數，有些美國人在越南組建家庭，但回到美國之後才知道有了小孩。當時的美國政府並不歡迎這些外來移民，甚至規定只有孩子可以到美國「認祖歸宗」而母親不能跟著前來。許多美國人看了這部戲，不禁要問：我們犧牲那麼多性命換取的到底是什麼？戰爭在現在的社會到底有何意義？這使我想起了湯姆・克魯

斯（Tom Cruise）的經典電影《七月四日誕生》（*Born on the Fourth of July*），片中的熱血青年滿懷理想抱負、一心一意為國打仗，結果十年後，人也廢了、腿也瘸了，甚至在戰場上，他還親手殺了最親密的戰友。

　　《西貢小姐》的每一個角色，都表現出個人角度的善和惡：Chris雖然深愛著Kim，可是回到美國之後依然自我欺騙，甚至另娶了Ellen為妻；Ellen雖然關心Kim的遭遇，但是她仍然想要得到Chris全部的愛；Kim為了救孩子，親手殺了自己的初戀情人；Engineer更是一心一意、不擇手段，想要利用所有人來逃離越南，作著永遠無法實現的美國夢……。故事是這樣無奈，人性的自私、犧牲及愛恨，大大地加強了這齣戲的張力！

美國夢，夢一場

　　許多主要角色都談到了，最後我想談談故事中抽離了

情愛關係的真正男主角──Engineer。其實他才是劇中最
重要的靈魂人物，從劇情一開始周旋在酒吧恩客及妓女之
間的皮條客，到美國撤軍後的落難形象，最後帶著Kim逃
到曼谷繼續做他的拉皮條生意，處處以利益為主的嘴臉和
惡行實在讓人看了直搖頭。可是他自己也是生活在一個不
堪的環境：小時候就是在妓院出生，甚至還替他的親生母
親拉客；過著這樣的生活，他一心一意希望有一天到美國
去過完全不同的日子。在八〇年代，許多亞洲人或多或少
都有移民去歐美國家的夢想，只是當時門檻太高。此劇透
過這個角色把這種心境表達得活靈活現、一覽無遺，好像
到了美國什麼事情都可以完成、到了美國就像是在天堂、
到了美國我可以坐在勞斯萊斯上面喝香檳抽大麻！劇中安
排Engineer演唱〈美國夢〉（American Dream）來反映當
時的環境，擔任這個角色的演員，那可真是過足戲癮，因
為說學逗唱他必須樣樣精通，絕對是劇團中的大咖才能夠
勝任。相信我，關注這角色，Engineer絕對是西貢小姐當

中最大的亮點！

　　《西貢小姐》整個舞台設計最大的亮點，就是那一架直升機。它的出現就是要告訴觀眾為什麼Kim當年無法搭上最後一班飛離越南的班機，造成兩人必須分隔異地的結果。那一段演出相當、相當逼真，當直升機離開，舞台上所有期盼能夠飛往自由大地的人們同時掩面哭泣和吶喊，這一架直升機彷彿是逃脫與解放的化身；它由遠方而來，又回到了遠方，這就是我們人類共同的大夢吧！從這個夢中分解出無止盡的瑣碎生活，之後逃向天空地寬的終極世界。

　　有人說，這又是理想主義在談論高調，但我認為與其平凡昏庸地度過一生，不如讓自己置身在理想與現實的掙扎、撕扯之中，每經過一次風吹雨打就會有一次成長。《西貢小姐》展現了戰爭時代的人性縮影，強烈又深遠的故事寓意，讓它開幕不到幾年的光景就創下傲人成績，也發行了現場演出紀錄，讓世界各地愛劇的朋友都能夠一睹

其風采。這齣戲為反戰、雛妓及不平等的種族歧視問題，
重新給予世人一個鮮活的備忘錄。

音樂劇中的「G.I. JOE」　

> G.I. JOE意指「美國大兵」，G.I.是government issue (d) 的
> 縮寫，而Joe則泛指美國公民，結合起來就是美國大兵的通
> 稱。一次世界大戰以後，有許多美國大兵駐紮在本土以外的
> 地方，在駐地發生了許多故事。除了《西貢小姐》以外，前
> 文提過的1949年首演的《南太平洋》以及2013年倫敦西區首
> 演（2016年紐約首演）的《From Here to Eternity》，都和
> 海外的美國大兵有關。
>
> 《南太平洋》改編自詹姆斯・米奇納（James A. Michener，
> 1907-1997）的《Tales of the South Pacific》，故事發生在
> 二戰期間的一座南太平洋島嶼。音樂劇由美國本土原創音樂
> 劇黃金拍檔羅傑斯作曲、漢默斯坦作詞；1958年曾有一個改
> 編自音樂劇的同名電影版本。
>
> 《From Here to Eternity》則是改編自詹姆斯・瓊斯（James
> Jones，1921-1977）1951年出版的同名小說，同部小說曾
> 有一個相當成功的電影改編版本：1953年上映的電影《亂世

忠魂》，因此中國大陸方面採用當年的電影譯名作為音樂劇中譯名稱，而台灣則尚未有正式的譯名。故事描述1941年珍珠港事件前幾個月，駐紮在夏威夷的美國陸軍步兵連眾生相；音樂劇版本是比爾‧奧克斯（Bill Oakes）的劇本，由史都華‧布萊森（Stuart Brayson）作曲、提姆‧萊斯（Tim Rice）作詞。

「戰爭」這個嚴肅的題材和「音樂劇」這類娛樂性高的藝術類型，看似有本質上的扞格之處，但以音樂劇描繪戰火下的故事，也有上述經典之作。各位讀者是否還有看過其他值得推薦的作品呢？

失落的面具再掀高峰
——《歌劇魅影》

　　「以出色的場面調和與華麗的氛圍，彌補了戲劇文學上的不足」應該是對《歌劇魅影》一劇的總體評價。進一步講，這齣戲可以說是「在不和諧音階中尋找旋律；用印象手法實踐文藝復興古典美學」。我試圖解釋此劇的風格，溯源「歌劇」與「魅影」，告訴觀眾、甚至世人，文化性格的原始靈魂，應該是一種用音樂、舞蹈、聲光效果把文字「3D化」的藝術。只是，當藝術選擇與商業／娛樂結盟，多少會讓整天沉浸於貝多芬（Ludwig van Beethoven，1770-1827）、莫札特（Wolfgang Amadeus Mozart，1756-1791）的樂迷感到失落；反之，對以戲院為家的看倌，再多的音符終究都比不上令人眩目的特效來得誘人。或許，這也正是音樂家選擇與專業導演合作的主因吧。令人興奮的是，十七世紀的衝突美學，正在二十一世紀蔓延。

　　《歌劇魅影》（The Phantom of the Opera），可以說是八〇年代以來全世界最迷人也最賣座的音樂劇之一。它

是韋伯的第九部作品，1986年從英國西區、1988年從美
國百老匯出發，2004年搬上電影銀幕，獲致廣大成功；
2011年，《歌劇魅影》為了慶祝上演二十五週年，更在皇
家阿爾伯特音樂廳（Royal Albert Hall）作史上最盛大的
公演；現場巨星雲集，所有跟著此劇而走紅的演唱家全回
來了！這場世紀演出也拍成電影，讓這齣已經功成名就成
為經典的戲，發揮極致的經濟效益……。甚至，韋伯還在
2010年創作了非常灑狗血的續集《歌劇魅影：愛無止盡》
（Love Never Dies），音樂好聽但故事令人錯愕，以致評
價褒貶不一，更引發兩派《歌劇魅影》支持者在網路上論
戰。憑良心說，也許將愛停在結束、失去的那一瞬間，才
能成就經典──畢竟，當觀眾都不能得到完美結局，那種
永遠得不到的痛，才是讓人會百般回味的！

從劇中的源起……

　　《歌劇魅影》故事的背景，是二十世紀初期的巴黎歌劇院，也是世界最著名的歌劇院之一，擁有三百多年的歷史，上演過無數偉大的歌劇和芭蕾舞劇。這座歌劇院，是熱愛表演藝術的法王路易十四（Louis XIV，1638-1715）在1669年興建的。十九世紀末期，它一度沒落，直到二十世紀中期才又興盛起來。在二十世紀初期，一位法國小說家卡斯頓‧勒胡前往巴黎歌劇院參觀，看到了歌劇院地底下的人工湖，歎為觀止，於是發揮了超高的想像力，寫成了《歌劇魅影》這本小說。小說的內容，主要描述一位面容醜陋的音樂奇才，隱居在歌劇院地下的迷宮裡，有如鬼魅一般神出鬼沒。他愛上了歌劇院裡一位小牌的女演員，決心把她扶植成大明星，任何人只要妨礙到她成名的機會，就會被他殺死，但是到了最後，他還是落得一場空。

　　1911年，這本小說剛剛出版的時候，並沒有引起太多的注意。到了1925年，它被號稱「千面人」（The Man of a Thousand Faces）的法國名演員隆‧錢尼（Lon Chaney，1883-1930）搬上銀幕拍成默片，並以男主角「毀容」的招牌扮相掀起一時熱潮。後來在1943年、1962年和1989年，又先後三度被拍成電影，雖然版本各不相同，但幾乎都拍成恐怖片。1983年，由老牌巨星麥斯米倫‧雪爾（Maximilian Schell，1930-2014）主演，以電視版本的形式播出。

　　1984年，英國的舞台界有人把這個故事改編成舞台劇，使用的是威爾第、古諾（Charles-François Gounod，1818-1893）和奧芬巴哈等人的音樂，韋伯觀賞過之後，覺得這是音樂劇的絕佳題材，但是一直找不到原著，直到某一天在紐約逛舊書店時，無意間發現了卡斯頓‧勒胡的劇作《Le Fantôme de l'Opéra》，認為這正是他找尋已久的浪漫作品，於是立刻買來研究。經過了精心的策

劃，他決定親自譜寫歌曲；不僅如此，這齣戲的劇本也是由韋伯和《星光列車》（*Starlight Express*）的作詞搭檔李察・史提戈爾（Richard Stilgoe）合作完成。導演的人選在最後定案前，由《貓》劇的導演崔佛・南恩（Trevor Nunn）與《艾薇塔》（*Evita*）的導演哈洛德・普林斯（Harold Prince，1928-2019）兩人競爭較勁，最後普林斯擠下南恩取得製導權。展開合作的普林斯與韋伯還特地到巴黎歌劇院勘查、取經，創造了全劇華麗魔幻的舞台氣氛。接近完成的《歌劇魅影》於1986年夏天的「辛蒙頓（Sydmonton）音樂節」推出試演，由韋伯當時的妻子莎拉・布萊特曼（Sarah Brightman）和愛爾蘭籍的音樂劇名演員寇姆・威爾金森（Colm Wilkinson）分飾男、女主角。

　　這次的試演還算成功，不過韋伯自己覺得歌詞的浪漫感覺有待加強。為了改進這個問題，他開始物色改詞的人選。先後諮詢了百老匯資深名家亞倫・傑・勒納（Alan

Jay Lerner，1918-1986）和老搭檔提姆・萊斯，發現他們都無法承接修改潤飾的工作後，韋伯找到了新人查爾斯・哈特（Charles Hart）。哈特當時只有二十四歲，經驗雖然不是那麼老到，但是表現卻令人刮目相看，〈想起我〉（Think of Me）等歌就是出自他的手中。不久，《歌劇魅影》正式推出，男主角改由本劇創作初期即已鎖定的資深演員麥可・克勞福（Michael Crawford）擔任。動人的劇情、迷人的音樂，加上特殊設計的舞台效果，一夜之間造成了轟動。不但莎拉走紅，連克勞福也因此竄升第一線歌手。1988年一月，兩人轉戰百老匯大獲成功，克勞福更因而奪得該年度東尼獎最佳音樂劇男主角，過程可謂相當傳奇。

劇情介紹

第一幕

古董拍賣會

　　戲的一開始，時間是1905年。已經沒落許久的巴黎歌劇院為了求生存，不得不拍賣院裡過去曾經上演的眾多著名歌劇使用過的道具。一位名叫拉奧（Raoul）的子爵，出高價拍到了好幾件，一面念起當年使用過那些道具的老友以及跟他們有關的點點滴滴，一面輕鬆地和鄰座貴客打招呼。拍賣道具的最後一件，是一盞豪華的巨型水晶吊燈。在傳聞中，巴黎歌劇院鬧過鬼，拍賣的那盞水晶吊燈曾無緣無故地掉落下來，差點砸死人，就是鬼魅的力量使然。如今這盞吊燈已經修好了，重新回到拍賣場上，主持人為了展示吊燈的璀璨名貴，特別把燈點亮。這個時

候，著名的序曲響起，在點燈的剎那，韋伯使用了他慣有的倒敘手法，時間回溯到1861年。

1861年，巴黎歌劇院正因為鬧鬼的傳說而沒落。劇院經理決定將劇院的經營權轉手，他帶著有意接手的兩位買主，以及買主幕後的支持者，也就是年輕時代的拉奧子爵，一起來參觀劇團的彩排。當時劇團的台柱，是一位名叫卡洛塔（Carlotta）的女高音。卡洛塔恃寵而驕，不把任何人放在眼裡。就在她練唱的時候，一塊場景突然掉落下來，差一點砸到她的頭上。於是大家議論紛紛，說「魅影」（Phantom）又來了。

此時劇團的舞蹈指導葛芮（Giry）老夫人，把一封信交給新任的經理。那是傳說中的「魅影」所寫的，信上要求新任經理繼續把五號包廂保留下來，好讓「魅影」不要作祟。新任的經理既無奈又沒有選擇的餘地，只好同意照辦。現在的問題是，當天晚上就要推出的新戲少了女主角怎麼辦？葛芮老夫人的女兒梅格（Meg）建議不妨讓克莉

絲汀（Christine）試試看。於是團裡原本擔任小配角的克莉絲汀，就在經理抱著「死馬當作活馬醫」的心態下答應了。想不到，到了正式演出的時候，克莉絲汀一鳴驚人，得到了空前的成功。

克莉絲汀的成功

坐在台下欣賞克莉絲汀演唱〈想起我〉的拉奧子爵，顯得無比興奮，不單單因為票房穩住了，更重要的是他發現克莉絲汀竟然就是自己青梅竹馬的玩伴。

〈想起我〉

演唱：克莉絲汀、拉奧

想起我，當我們已經說再見，請想起我。

時常記得我，許諾我你將記得我。

那天，離現在不遠，你遙遙站立，如果你有片刻的時

間，請想起我。

雖然很清楚，但從未是必然的清楚，你如果記得，只要想起我。

八月的樹是綠色的，不要考慮未來如何，請想起我。

用清醒的心想念我，想像我，試著把你放到我的心。

想起我，請說你會想起我，無論什麼，我的日子都會有你。

演出結束之後，梅格好奇地追問克莉絲汀到底是偷偷跟誰學的本事。克莉絲汀回答說她也沒有見過那個老師真面目，不過她相信那人必定是個天使，因為她的父親在臨終之前曾經答應過她，會派一個音樂天使前來陪伴她、帶領她，而如今每天夜裡都會有一個神祕的聲音出現，指導她如何歌唱，想必那就是父親在天之靈派來的天使。這個時候，拉奧前來探望她，兩人快樂地想起從前。劇中動人的插曲〈音樂的天使〉（Angel of Music）描述的就是這

段過程。

〈音樂的天使〉
演唱：克莉絲汀

父親曾經告訴我
有一個天使
我常常夢見他的出現
當我唱歌時
我能感覺到他
我知道他在這裡
就在這個房間裡
輕輕地呼喚我
在某處
我知道他一直與我同在
看不見的音樂天才

　　拉奧邀請克莉絲汀外出慶功，說好了在外邊等她。等拉奧離開之後，神祕的聲音出現了——當然，那就是傳聞中的「魅影」。對於克莉絲汀與拉奧的互動，魅影十分不滿，而克莉絲汀則是迫切希望見到她心中「音樂天使」的廬山真面目。魅影揮手示意要她走到穿衣鏡前，往鏡子裡瞧。此時，鏡面竟然神奇地消失了，魅影就戴著面具站在裡面！魅影對她伸出了手。他說：「跟我來吧，我的天使。」與此同時，拉奧回到更衣間的門口，聽見了克莉絲汀和魅影的對話，想要衝進去，可是門卻似乎上了鎖，怎麼也打不開。克莉絲汀像被催眠，又像著了迷，不由自主地走入鏡中，接著鏡面在她身後恢復原狀，更衣間的門也同時自動打開。拉奧這時衝入屋內，只看到裡面空空如也，克莉絲汀早已消失。

地底誘逃

　　這齣戲令人讚歎的地方，除了它的劇情和音樂外，還包括了舞台和場景的設計，營造了一股華麗與淒美的憂愁。原本更衣間的場景，隨著燈光的熄滅而在短短幾秒鐘內轉換成一座地底迷宮，和一處精心布置的新娘房。克莉絲汀跟著魅影來到地下，眼前是一座湖泊，旁邊則是由鮮花及綠樹所構成的花園。湖面上有艘小船，魅影帶著她上了船，划向神祕的隱居地。途中伴隨湖畔詭異的氣氛，他們唱起了主題曲〈歌劇魅影〉（The Phantom of the Opera），以夢幻、莊嚴、神聖、纏綿的手法，引導觀眾進入一場陰森的地底旅程，令人瞠目結舌。

　　自從劇院開始「鬧鬼」以來，魅影每隔一段時間就會創作一份劇本，命令劇團按照指示上演。如今他不但選擇了克莉絲汀，同時也愛上了她。兩人的合唱中，克莉絲汀的歌聲在合成電子樂伴奏靡震的頻率中急速飆高，唱出全劇的高潮，堪稱古典歌劇與流行搖滾結合的典範。

〈歌劇魅影〉

演唱：克莉絲汀、魅影

克莉絲汀： 懵懂中他和著我歌唱
在夢裡呼喚我的名字
我又做夢了嗎？
歌劇魅影就在那裡
在我的心裡

魅影： 再一次與我對唱
唱屬於我們的二重唱
我的力量籠罩著你
越來越強烈
儘管你轉身離去
只要看一眼
歌劇魅影已經在你心裡

克莉絲汀： 曾經得見你真面目的人充滿恐懼
而我就是你的面具

魅影：　　　這就是我

合：　　　　你我靈魂與歌聲合而為一
　　　　　　歌劇魅影在你心中

魅影：　　　妳知道在自己的幻想裡
　　　　　　那神祕的男人和所有謎團

克莉絲汀：　全都是你

合：　　　　此時在這迷宮中
　　　　　　夜色也盲目了
　　　　　　歌劇魅影在你我心中

魅影：　　　唱吧，我的天使
　　　　　　為我唱吧！

　　經過了一夜，他們終於在第二天的凌晨抵達魅影的住處。儘管位於劇院地底深處，那裡的布置卻巧奪天工，令克莉絲汀讚歎不已！舞台中間是一架極為壯觀的管風琴，

魅影正坐在管風琴前，對克莉絲汀唱出了他極具魅惑力的
〈夜晚之音〉（Music of the Night），也是劇中魅影展現
溫柔的經典曲目。這首堪稱「史上最美的男聲代表作」的
歌曲，讓克莉絲汀聽來如醉如痴。然後，魅影牽著她走到
一面豪華的鏡子前，揭開了罩在鏡面上的布幕。克莉絲汀
看到鏡子裡面的自己穿著一身華麗的新娘禮服！而更不可
思議的是，她竟看到自己從鏡中伸出手來！對於傀儡的新
娘這一幕，克莉絲汀當場暈眩過去。

〈夜晚之音〉
演唱：魅影

　　夜幕時分敏銳了所有感知
　　墨黑夜空喚醒了無窮想像
　　靜謐之中　連感官也漸漸卸下了武裝……

緩慢地　溫柔地　夜晚展開它的壯麗
抓住它　意識它　那震顫和柔美
從光彩炫目的日光中轉開你的臉龐
從冰冷無情的光線中轉開你的思緒
只聽夜晚之音

閉上你的眼睛屈伏在自己的夢中
洗淨你昔日的想法
閉上你的眼睛　讓你的靈魂飛翔
你將感覺你前所未有的感受

輕輕地　靈巧地　音樂將愛撫你
聽到它　感受它　它將祕密擁有你
打開你的心房　讓你的奇想放鬆
你知道你無法抵抗這黑暗的誘惑
那夜晚之音的無盡黑暗

讓你的心充滿新奇

迎接新世界開始

離開你過去的想法

讓你的靈魂帶你去該去的地方！

唯有此時　你能真正屬於我

漂浮的　落下的　甜蜜的興奮

碰觸我　相信我　品嚐每次的感覺

讓夢起飛　讓你的黑暗面

向我筆下音樂的力量投降臣服吧

夜晚之音的力量

只有你能使我的歌曲飛揚

與我一起寫夜晚之音

摘下面具

　　克莉絲汀甦醒過來。她看到魅影靜靜坐在管風琴前面，想起了昨夜的事，對魅影的長相十分好奇，於是先苦苦哀求；遭到魅影拒絕後，趁其不備一把扯下了他的面具——得見魅影廬山真面目的克莉絲汀，差一點又嚇暈過去，因為魅影的臉實在是太可怕了。魅影怒罵她的無禮，但是因為他對克莉絲汀愛得太深，所以還是原諒了她，並且決定送她回到劇院。「摘下面具」堪稱是本劇中最巧妙的一景，韋伯以一曲〈比你夢中所見更怪異〉（Stranger than You Dreamt It）表現魅影此刻的心情，用哀怨掩飾了內心的脆弱與無助，彷彿哭訴其曾受過的痛苦，令人銷魂難忘。

　　在這同時，劇院辦公室裡一片吵鬧。原來，劇院經理又收到了魅影的信，要他們聽命行事：魅影的另外一齣新戲，指定要由克莉絲汀擔綱女主角，而原先的台柱女高音卡洛塔則被安排飾演一個沒有任何台詞和歌曲的小角色。

當然，卡洛塔憤怒極了！她一口咬定是拉奧子爵搞鬼，因
為已經有人通風報信，傳說子爵和克莉絲汀是青梅竹馬的
愛侶。在經理的心目中，卡洛塔依然是得罪不起的大牌，
儘管葛芮老夫人認為魅影的指示是不可違抗的命令，最後
經理們還是不顧魅影的壓力，決定由卡洛塔擔任女主角，
反而讓克莉絲汀去飾演那個小龍套的角色。於是眾人唱起
了〈首席女主角〉（Prima Donna），齊聲歌頌卡洛塔的
魅力。

　　韋伯所譜寫的歌曲中流露出克莉絲汀對魅影既崇敬又
害怕的矛盾心情，既渴望音樂事業的成功，又難以承受活
在他陰影下的痛苦，可以說描寫得非常成功。她的歌聲告
白與魅影殘酷蠻橫的叫囂形成強烈對比，讓觀眾在無形間
身歷其境，感受恐怖的氣氛。清晰又具有暗示性的歌曲對
白，逐漸拉高懸疑緊張的神經，情感張力極大，使觀眾如
醉如痴；也許這樣的安排，正是《歌劇魅影》大受歡迎的
原因。

愛的二重唱

　　魅影躲在暗處觀察，發現眾人不聽從指示，心中的憤怒達到了極點，決定展開報復。那天晚上，新戲才剛上演，魅影就開始干擾演出。趾高氣昂的卡洛塔故意讓克莉絲汀出醜、當眾辱罵她，使得魅影更加震怒。突然間，卡洛塔的歌聲變得像蛤蟆一般，無法繼續演唱！這個時候，經理才知道大事不妙，立刻宣布中場休息十分鐘，然後緊急由克莉絲汀接替演出女主角。與此同時，魅影出現在舞台上端，扭斷了負責布景與燈光的管理員的脖子，將他摔到舞台上，全場頓時陷入一陣慌亂。克莉絲汀心裡有數，他又回來了！拉奧衝上舞台，抱住克莉絲汀，兩人逃到劇院屋頂的平台上去。拉奧安慰克莉絲汀說，那只是意外，根本就沒有什麼「魅影」；克莉絲汀告訴他，所有的傳聞都是真的，因為她曾親身到過魅影的住處，也見過魅影可怕的廬山真面目。可是，魅影的歌聲卻又是那麼迷人，讓她永難忘懷……。拉奧趁機向她傾吐心中的情意，

唱出全劇之中最美的情歌〈我唯一的祈求〉（All I Ask of You）。

〈我唯一的祈求〉
演唱：拉奧、克莉絲汀

拉奧：　　　別再談起這些黑暗
　　　　　忘記這些令人詫異的恐懼
　　　　　我在這裡　沒有什麼能夠傷害你
　　　　　我溫柔的話語將溫暖你、撫平你

　　　　　讓我釋放你　給你自由
　　　　　讓日光擦乾你的眼淚
　　　　　我在這裡與你一起
　　　　　在你旁邊　保衛你、引導你

克莉絲汀：　告訴我　你會用每一個清醒的時分來愛我
　　　　　以美好的夏日時光來轉移我的注意吧
　　　　　說你需要我　現在和永遠

　　　　　　　許諾我你說的全部都是真的
　　　　　　　這是我唯一的祈求

拉奧：　　　讓我庇護你
　　　　　　照亮你的生命
　　　　　　你很安全　沒有人會發現你
　　　　　　恐懼離你很遠

克莉絲汀：　我想要的僅是自由
　　　　　　一個沒有黑夜的世界
　　　　　　和你　一直在我旁邊
　　　　　　抱緊我　保護我

拉奧：　　　說你會與我同享
　　　　　　一份愛　一世情
　　　　　　讓我帶領你走出孤獨
　　　　　　說你需要我
　　　　　　陪伴你　在你身邊
　　　　　　不管你往何方　我都跟隨
　　　　　　克莉絲汀　這是我唯一的祈求

　　在兩情相悅之中，克莉絲汀的確暫時遺忘了恐懼，魅影在一旁聽了卻痛心疾首。拉奧和克莉絲汀相約一起逃走，拉奧隨即準備馬車。兩人離開之後，魅影從一座雕像後面走了出來，傷心地唱道，「我給了妳音樂，使你能夠唱出甜美的歌聲，可是妳回報我什麼？否定我，背叛我！」遠處傳來拉奧和克莉絲汀的歌聲，他更加憤怒了，決心報復，此時的音樂充滿詭譎與不安的氣氛，似乎災難就要降臨。

　　第一幕的最後情節，克莉絲汀回到舞台，繼續演出，就在戲結束的那一刻，舞台上方的水晶吊燈突然墜落，在克莉絲汀的面前砸個粉碎。在台上台下一陣錯愕中，第一幕結束。

第二幕

重新開幕

　　間奏曲之後，第二幕開始了。

　　水晶燈砸下來之後，大家都明白了魅影報復的決心，而巴黎歌劇院不得不關門大吉。六個月的時間轉眼過去，由於魅影一直沒有再出現，大家心想事情應該告一段落，魅影或許就此消失了，這才安了心，決定再度開張，而克莉絲汀也回到了劇院。

　　為了慶祝重新開幕，劇院熱熱鬧鬧地舉辦了一次化裝舞會，從經理到所有的演員、團員，大家都穿上戲服、戴上面具，準備迎接劇院的新氣象。拉奧和克莉絲汀此時已經祕密訂了婚。拉奧無法理解為什麼需要保密，只有克莉絲汀自己明白，那是因為魅影的影子從未離開過她；魅影仍然盤據在她的心頭，而她脖子上的那條項鍊，也正是第一次到地宮的時候，魅影送給她的禮物。

　　克莉絲汀擔心的事情果然發生了：就在眾人玩得正開心的時候，有個人穿著紅色的斗篷，戴著一個骷髏頭的面具，從木製的樓梯上緩步走下，來到舞台的正中央。他一開口說話便吸引了眾人的注意，因為那個熟悉的聲音正

是魅影。他說：「各位為何這麼安靜呢？你們以為我會永遠消失了嗎？有沒有想念我呀？我又給你們寫了一齣新戲了——《唐璜的凱旋》（*Don Juan Triumphant*）！」他拿出一疊厚厚的劇本和曲譜，向經理丟過去。說道：「這回你們最好乖乖的遵從指示，我在劇本上面註明得非常清楚。別忘了，只要違抗就會發生比吊燈砸碎更糟糕的事情！」然後，他對克莉絲汀施以幻術，克莉絲汀彷彿著了魔一般，不由自主地向著魅影走過去。魅影一把扯下了克莉絲汀掛著訂婚戒指的金項鍊，並且說：「這條項鍊是我的，你要為我歌唱！」說完，神祕地消失在眾人面前。眼前的場景著實把大家嚇著了，場面再度陷入一片混亂。

淒慘的身世

這時，拉奧注意到，魅影所寫的信，幾乎都是由劇團的舞蹈指導葛芮老夫人負責傳遞，所以他相信老夫人一定

知道一些內幕，於是他攔住她，要老夫人說出真相。老夫人起先拒絕承認，可是拗不過拉奧一再要求，終於說出口。

　　事情發生在多年以前，有一支馬戲團巡迴來到巴黎演出。當時有一個被關在籠子裡的怪人，是個天生的奇才，學問淵博，精通建築、音樂、作曲，還是個發明家！可是，這樣一個天才，偏偏有一張鬼魅般的臉，扭曲的相貌非常嚇人。聽說他正是因為天生這張駭人面孔，才會遭生母遺棄。就在那一次到巴黎的巡演，他趁馬戲團的人不注意，偷偷打開籠子逃走，從此再也沒有人知道他的下落。只有葛芮老夫人，曾經在黑暗裡見過這有著鬼魅長相的天才。老夫人相信，他就是歌劇院裡神出鬼沒的「魅影」。聽到這裡，拉奧心中暗自有譜。

　　事實上，《歌劇魅影》的各個改作版本在這段劇情都有些許不同。六〇年代的電影版，敘述魅影是個天生殘缺、遭母棄養的小孩，被劇場經理收留後就一直生活在劇

院的地下室，他音樂的天分是長年受劇院環境耳濡目染
來的，直到他戀上克莉絲汀，才在眾人面前曝了光，因
為失去愛情而陷入瘋狂；至於他攻擊人的動機是出於自我
防護，只是最後還是不幸遭擊斃。有些電影結局依照原著
小說，以「魅影的屍體被人發現，手指上帶著克莉絲汀的
戒指」做為結局；甚至還有劇情改編魅影其實是劇場經理
的私生子，而到魅影最後斷氣為止，他都不肯說出真相等
等。相信魅影的身世，對於論斷他是否為「鬼」還是遊走
在社會邊緣的「人」應有相當大的影響，同樣的悲慘的身
世與不幸的際遇，也讓人在觀賞本劇時，能夠抱持客觀與
同情的觀點。

愛之怒吼

　　劇情繼續發展。這個時候，大家正在研究著魅影信
中有關劇本的指示。卡洛塔因為自己的戲份太少而大發雷
霆；拉奧則極力說服大家，完全按照魅影的指示演出，讓

克莉絲汀擔任女主角，因為只要克莉絲汀上場，魅影就一
定會出現。到時候，只要請軍警埋伏、包圍所有的出口，
便能一舉擒拿他。聽到這個計畫，克莉絲汀非常地不安。
她並不希望事情到此地步。

　　儘管克莉絲汀心中非常不踏實，但是大家顯然都已
經作成決議了，她也只好勉強答應配合。只是在練唱的
時候，似乎一切都不順利。就在男主角皮昂吉（Piangi）
與卡洛塔不時的叫罵、攪和之際，克莉絲汀悄悄離開
了舞台。布景在轉瞬間改變，克莉絲汀現身在一處墳
場—— 那是她父親的墳墓。克莉絲汀在墳前跪下祈禱，
唱出這首〈好希望你能再回到這裡〉（Wishing You Were
Somehow Here Again），希望藉由父親的指引，給他一
個心靈的出路。這也是劇中由女主角獨唱，最動人的插
曲之一。

〈好希望你能再回到這裡〉
演唱：克莉絲汀

你曾是我唯一的陪伴
我在世上唯一看重的人
你曾是一位朋友也是一位好父親
然而我的世界已經被攪亂

好希望你能再回到這裡
好希望你能離我近點
有時我覺得自己只是在作夢
而你其實還在這裡

希望能再一次聽到你的聲音
雖然我知道這無法實現
夢中的你要我堅強

逝去的鐘聲和雕刻的天使

冰冷而不可期待

它們不是你的良伴

因你曾是如此溫暖而溫柔

長久以來我試著不去流淚

為何回憶不能像人一樣地死去

好希望你能再回到這裡

雖然我知道我們將會說再見

寬恕我的無力　教我如何活下去　給我力量

不再回憶　不再流淚　不再注視以往

給我力量向過去說　再見

在克莉絲汀的歌聲與祈禱聲中，魅影悄悄地從墳墓的十字架後面走出來，用最溫柔的聲音撫慰傷心的克莉絲汀。他的話語彷彿具有魔力，使克莉絲汀又進入了失魂的狀態。另一方面，拉奧發現克莉絲汀失蹤，立刻展開找尋，一路循線追來，看到克莉絲汀受到了魅影的蠱惑，奮不顧身地開口向魅影挑戰。兩個情敵短兵相接，戰火一觸即發！魅影展開攻擊，用火球一次又一次地攻向拉奧，但是拉奧在愛情力量的支持下，一再向魅影逼近，直至兩人面對面。這時克莉絲汀因為聽到心上人的聲音而清醒過來，她知道拉奧絕對不是魅影的對手，於是趁著魅影不注意衝到拉奧身邊，拉住他的手死命逃走。魅影這時憤怒至極，對克莉絲汀已完全絕望，決定對他們倆宣戰。

拉奧請來的軍警，已經部署在劇院的每一個角落，一旦發現魅影的蹤跡，立刻「格殺勿論」。緊張的氣氛中，魅影赫然出現在第五包廂！員警立刻開槍，但是說也奇怪，魅影竟毫髮未傷——他是人是鬼再度成為話題——他

那令人膽怯的笑聲彷彿從天而降，響徹了整個劇院。他狂吼著：「要玩就來吧！」並且命令門房開門讓觀眾入場，《唐璜的凱旋》在詭異的氣氛下拉開了序幕。演出進行到一半，男主角皮昂吉依照劇本退到布景後面，躺在一張道具床上，旋即被魅影勒住脖子，當場斷了氣。魅影換上了男主角的戲服和面具，頂替皮昂吉上場演出。起先，沒有人察覺任何不對勁，可是等到他一開口，演唱女主角的克莉絲汀臉色大變。

　　藉著「劇中」角色和樂曲，魅影再次向克莉絲汀表白，訴說自己的愛情已經走上了不歸路。魅影溫柔的歌聲，把為了情愛不惜蒙受羞辱的偉大志節、原本得勝卻淪落四面楚歌之境的內心掙扎描繪得栩栩如生。沒有多久，全場都發現了皮昂吉遭殺害的慘況。魅影仍然鎮定地繼續演出，並且從自己手上摘下了一枚戒指交給克莉絲汀。克莉絲汀緩緩接過戒指，套在自己手指上。這時一旁的軍警已經慢慢逼近他們，魅影突然用斗篷罩住克莉絲汀，一瞬

間，兩人在眾目睽睽下從舞台上消失。

聯合追捕

　　接下來的劇情發展進入視覺的高潮：魅影帶著克莉絲汀逃回了劇院地底。葛芮老夫人為了拯救克莉絲汀，決定說出隱藏多年的祕密，帶領拉奧下去找人，同時警方也發現了通往地下的路，並展開了追緝。

　　在魅影的住處、熟悉的房間裡，克莉絲汀強烈指責魅影毫無人性。魅影向她傾訴，一切都怪命運捉弄人，使他一生下來就有著一張恐怖的臉孔，醜陋得連他自己的母親都害怕、都嫌惡；母親說著終其一生都不會有人愛他的，並且為他穿上他的第一件服飾：一只面具；從來就沒有人同情過他！什麼叫人性？什麼叫愛？這一切全都是假的！克莉絲汀說，你的臉孔已經不再使我害怕，真正扭曲教人害怕的，是你的靈魂！這個時候，拉奧奮不顧身地衝上前去救人，卻被魅影布置好的套索吊住了脖子。魅影以拉奧

的性命要脅克莉絲汀；只要她答應與他共度一生，就可以饒過拉奧一命。只是，他萬萬沒有想到，拉奧和克莉絲汀這時異口同聲地表示，寧願死也不能沒有彼此的愛情。這段過程，韋伯以分割舞台的方式來呈現，魅影、克莉絲汀和拉奧三人彷彿各唱各調的三重唱，更在巨大的音樂衝突下顯出極為精緻的和諧。

面對這一對堅貞的愛侶，魅影顯得越來越沒有耐性，他逼迫克莉絲汀作出最後的決定。克莉絲汀想了一想，然後緩緩走向魅影。對他說：「活在黑暗中的可憐人，你曾經過的是怎麼樣的生活呀！願上帝賜我勇氣讓我來告訴你，其實你並不孤獨！」說完，她平靜地面對魅影，擁抱他，並且吻了他。推至高潮的樂聲中，克莉絲汀的愛讓魅影完全崩潰。當她鬆開了擁抱，不遠處傳來了軍警和追兇人群的聲音。魅影以一根蠟燭燒斷了用來控制套索的繩子，要拉奧趕快帶克莉絲汀上船離開，「忘掉一切，離開這裡，離開我，也別讓那些人找到你們！離開這裡，離開我！」

魅影的眼淚

　　拉奧和克莉絲汀向著小船走去，留下魅影獨自一人，望著他自己戴了一輩子的面具，發出嘲弄的笑。他身旁一只音樂盒突然響起來，魅影若有所思地傾聽著，傾聽這只他母親留給他的唯一禮物。此時，克莉絲汀又走了回來，脫下手上的戒指，還給了魅影。魅影接過戒指，傷心欲絕，泣不成聲：「克莉絲汀，我愛你！」只見克莉絲汀頭也不回、匆匆離去，留下現場魅影哀凄的身影。

　　看著克莉絲汀和拉奧遠走的背影，魅影把戒指慢慢套回自己手指上。他們深情的歌聲遠遠地傳過來，魅影以如泣如訴的聲音悲傷地合音，他滿臉淚痕，匍伏在地，爬回他的椅子上，拿披風把自己團團罩住。

　　梅格跟著員警們來到現場，驚魂未定之際，揭開了椅子上的披風，早已空無一人，只留下了魅影戴了一輩子的面具，與無限的悵然，整齣戲到此完全結束。

　　如果是你，身邊也有個魅影及拉奧，一個是有恩於你

的啟蒙恩師，一個是風度翩翩的瀟灑男士，你可能也會作出和克莉絲汀一樣的選擇吧，畢竟長相確實是影響對一個人的評價的重大因素，不管他的內心是好是壞，人第一眼能看見的是對方的外在而非內在。這齣劇作不矯柔造作而忠於人性的深刻描寫，把人性的善惡都一一描繪了出來，這是本劇能讓人感到遺憾卻又充滿美感的關鍵之一。

人生如戲——韋伯其人

　　安德魯·洛伊·韋伯，1948年誕生於英國倫敦近郊南肯辛頓（South Kensington）的音樂世家：父親William Bill Southcombe Lloyd Webber是知名的風琴演奏家，祖父William Charles Henry Webber是個優秀的男高音，母親Jean Hermione Johnstone是小提琴家，姨媽是劇院演員，弟弟朱利安·洛伊·韋伯（Julian Lloyd Webber，曾來台灣演出）和父親同樣也是個著名大提琴家。

　　韋伯據說是個七歲就會作曲的音樂神童，不過他曾經
的志願不是當個作曲家，而是史學家；在他十一歲到十三
歲之間，還寫了一些有關古蹟方面的研究論文。1964年
十六歲的韋伯，獲得了牛津大學的獎學金進入牛津大學念
書，可是念了一個學期就輟學。在此期間，韋伯認識了提
姆‧萊斯，兩人志趣相投，從此展開多年的合作關係。讓
他們第一次嚐到成名的滋味的音樂劇是《約瑟夫與神奇
的夢幻彩衣》（*Joseph and the Amazing Technicolor Dream
Coat*）。在《約瑟夫與神奇的夢幻彩衣》大受矚目之後，
趁此聖經故事風潮，他們以耶穌為主角，製作出《萬世巨
星》（*Jesus Christ Superstar*）。這一齣搖滾音樂劇牽涉到
耶穌的一些詮釋，所以頗受教會人士的爭議；儘管票房因
此不是很理想，但還是連續演了八年才下檔。

　　話說和萊斯合作了《約瑟夫與神奇的夢幻彩衣》跟
《萬世巨星》以後，韋伯因這兩齣戲而成名並發財，不僅
成了百萬富翁，且擁有一座古堡莊園。接著韋伯想要將英

國流亡作家伍德豪斯（Sir Pelham Grenville Wodehouse，
1881-1975）的作品《萬能管家》（The Inimitable Jeeves）
搬上舞台，但是萊斯卻屬意阿根廷第一夫人Evita的故
事。韋伯為此事與他心生嫌隙，另請別人當他的作詞夥
伴，但是在這合作過程中並不順利。沒有萊斯的助力，
《萬能管家》（By Jeeves，原始劇名為Jeeves）在1975年開
演後票房不佳。韋伯因此決定再度與萊斯聯手，製作了
《艾薇塔》（Evita）這齣音樂劇，但這也是兩人至此最
後一次合作。雖然《艾薇塔》的演出很成功，但是這對作
曲和作詞的黃金組合之間存在已久的心結，在製作過程中
卻愈演愈烈。1981年，韋伯獨自創作一齣「沒有萊斯的音
樂劇」：《貓》，而它獲得的掌聲則證明了韋伯沒有萊斯
還是一樣可以成功的！這齣音樂劇後來成為英國史上演得
最久的音樂劇。

背後的三位女性

1988年，《歌劇魅影》獲得七座東尼獎，韋伯上台領獎時，緊握著最佳音樂劇獎座，激動地告訴世人："This one's for Sarah!" 這位Sarah，正是莎拉・布萊特曼，他「當時」的至愛——絕大多數韋伯的樂迷都知道，唱紅《歌劇魅影》的莎拉是韋伯的前妻，也曾是他生活和事業的好伴侶；但鮮有人深入了解，其實，韋伯的頭兩任妻子都叫莎拉，可以說韋伯能有今日的大成就，這兩位「莎拉」功不可沒。

第一位莎拉是莎拉・胡吉兒（Sarah Hugill），當韋伯才二十多歲，同齡大男孩也許還覺得前途茫茫，但他已經知道自己未來要做什麼了，甚至還有著旺盛的事業心。他去牛津參加一個派對時，遇到莎拉・胡吉兒，一個十六歲半的女學生，漂亮、帶點青春期的嬰兒肥。在幾次約會後，韋伯向佳人求婚，這是他的生命中第一位莎拉。他們

維持了超過十年的婚姻生活，莎拉・胡吉兒為他生了一對兒女。

　　1981年，第二個「莎拉」出現在韋伯的試音間——莎拉・布萊特曼。和莎拉・胡吉兒性喜沉默、處事低調、思想理智等個性截然不同，當時莎拉・布萊特曼在《貓》劇中飾演一個小角色；年約二十歲，身材纖細曼妙，一頭刺刺龐克頭的她，辭去了Hot Gossip（搖滾舞蹈團體，布萊特曼是首席歌者）的工作，想往劇院方面發展。

永遠的克莉絲汀

　　布萊特曼的成長背景與韋伯接近，同是在劇院環境下長大的孩童，三歲時母親逼她學跳舞，十三歲時初次登台，在《I and Albert》中演維多利亞女王的女兒。她念過三所戲劇學校，但十六歲就輟學，十八歲和安德魯・葛拉漢—史都華（Andrew Graham-Stewart，搖滾團體Tangerine Dream的經理）私奔，這是她第一次的婚姻。

　　話說布萊特曼參加《貓》劇選角試音時，韋伯對她
的聲音很感興趣，覺得這個女孩音色清亮音域又高，是極
具潛力的抒情女高音。雖然如此，布萊特曼還是經過四、
五次的試音，才得以飾演一隻小貓的角色。布萊特曼演
出《貓》劇一年餘，並沒有和韋伯傳出羅曼史或誹聞。
直到有一天，韋伯看了一篇介紹布萊特曼的報導，竟萌生
想立即見她的念頭：他發現這個女歌手「正是我夢寐以求
的！」她年輕、清新、特殊的音質，前途無可限量，而且
她演過《貓》，「為什麼我以前沒有注意過她呢？」她很
漂亮，「我要為她做些特別的曲子讓她唱！」韋伯發現自
己被這位「莎拉」深深吸引住了，內心滿溢著前所未有的
熱情。

　　不久，他約她共進晚餐，兩人發覺彼此有很多的共同
點，當然最相像的還是對劇院同樣的鍾情，以及渴望成功
的企圖心。兩人的感情進展得極快，他們在一個週末結伴
到義大利去，談談各自的過去，布萊特曼告訴韋伯，她的

丈夫也叫「安德魯」，韋伯告訴布萊特曼，她的妻子也叫莎拉。突然間，韋伯問了：「我們要怎麼做才能結婚？」而布萊特曼輕輕點了點頭。

　　布萊特曼要與她當時的丈夫「安德魯」離婚、嫁給韋伯並不成問題，畢竟兩人雖交往很久，但真正過夫妻生活不過數月；但是韋伯已經結婚超過十年了，在這十年間，有元配「莎拉」的聰慧與協助，使他發財出名。雖然胡吉兒同意離婚，對韋伯來說，這仍是一件很感傷的事。儘管如此，就像著了迷似的，早在一年前，他已將求婚鑽戒套在布萊特曼手上了，兩人終於在1984年，韋伯三十六歲生日那天，正式結為夫妻。

　　韋伯愛布萊特曼的人，更愛她的歌聲。他與布萊特曼六年婚姻生活期間，一直沒有忘記要為她寫歌，這六年他譜《拉丁安魂彌撒曲》（*Latin Requiem Mass*）和《歌劇魅影》，一方面是讓事業上有所突破，另一方面也為了展現布萊特曼絕妙的高音特質，為她的風格量身打造，用自己

的影響力全力促銷。至今對克莉絲汀一角，樂評人認為尚
無人能出其右。自然，《愛的觀點》（Aspects of Love）在
倫敦、紐約兩地演出時，女主角人選非她莫屬。布萊特曼
本身也相當爭氣，很擅長利用自己音色的特質；成功詮釋
克莉絲汀的角色後，她發展出介於抒情與古典兩領域之間
的跨界風格，使個人的事業再攀高峰。

　　可惜這對「天作之合」的婚姻熬不過第七年，韋伯
承認，另一半「事業心強」，每天晚上必須登台演出的日
子，很難維繫婚姻。他認為布萊特曼不想要小孩，一心只
有練唱、預演、登台（儘管大多英國媒體還是比較傾向以
「第三者」、「婚外情」、「放蕩女」等形容詞來形容布
萊特曼）。不過他倆做不成夫妻，在工作事業上卻合作無
間。1992年，一系列名為「安德魯‧洛伊‧韋伯之歌」
的演唱會在英國舉辦，「前妻」莎拉‧布萊特曼也是重
要演唱者之一。布萊特曼所錄製的專輯《Sarah Brightman
Sings The Music of Andrew Lloyd Webber》，就全片收錄

韋伯的作品。韋伯在唱片的介紹文裡，也不吝推崇布萊特曼獨特音質與遼闊音域，堪稱是詮釋自己音樂的「最佳代言人」。今日，莎拉・布萊特曼的名字已經和克莉絲汀劃上了等號，不管婚姻的過程如何受人爭議，這對舞台佳偶，選擇了戲劇性的愛情，創造了舞台式的婚姻生活，卻也成功建立了彼此共存互賴的音樂王國。如同《歌劇魅影》中，魅影造就了克莉絲汀，卻得不到她的愛，這種遺憾想必也是一種美感吧。

莎拉・胡吉兒離開韋伯後改嫁傑瑞米・諾瑞斯（Jeremy Norris），對韋伯過去的一切不願再提。「永遠的克莉絲汀」莎拉・布萊特曼則開拓事業領域往流行樂發展，以迷離縹緲，帶點抒情浪漫音樂的風格，挑戰狂野的形象，帶給人們和過去《歌劇魅影》裡楚楚可憐的克莉絲汀截然不同的感受。

韋伯在1990年發表和布萊特曼婚姻觸礁的聲明，同時介紹梅達蓮・葛頓（Madeleine Gurdon），也是他現任

的妻子。他與這位辛蒙頓別墅第三任女主人，結婚至今已
育有三子。看來，韋伯很滿意現在的生活，雖然有財務危
機、經營權官司等事件纏身，但有位稱職居家的妻子與可
愛的孩子，相信他心中仍是相當滿足的。過去生命中的兩
位「莎拉」，在他的音樂劇之後，也分別在人生的舞台上
活出自我。一場人生如戲，目前看來倒也有個圓滿落幕。

麥可・克勞福的崛起

　　儘管多年來陸續有不少演員擔任過《歌劇魅影》的男
主角，在絕大多數人的心目中，麥可・克勞福（Michael
Crawford）依舊是魅影的唯一人選。他和布萊特曼搭配的
「魅影」與「克莉絲汀」堪稱史上最優秀的版本，既叫好
又叫座，也傳奇性地捧紅了兩人。

　　來自英國的麥可・克勞福，出生於1942年。他的父
親是英國皇家空軍的飛行員，在他出生以前就不幸殉職

了；母親為了謀生只好外出工作，把他交給外婆照顧。儘管外婆非常疼愛，克勞福的少年時代仍過得不愉快，藝術成了他唯一的寄託。十五歲，他為參加巡迴演出決定輟學，就這樣開始正式投身演藝界。後來，克勞福逐漸打響知名度，又因為參加喜劇名家尼爾·賽門（Neil Simon，1927-2018）的舞台劇《Come Blow Your Horn》，獲得更大的成功，成為當時英國相當受歡迎的電視與電影喜劇演員，更曾與約翰·藍儂（John Lennon，1940-1980）演出對手戲，進而獲得百老匯的邀約。在《白色的謊言》（White Lies）裡面的精彩肢體表演，使得他受到歌舞巨星出身的導演金凱利（Gene Kelly，1912-1996）的賞識，於1967年取得參加電影版《我愛紅娘》（Hello, Dolly!）演出男配角的機會，與芭芭拉·史翠珊（Barbra Streisand）和華特·馬殊（Walter Matthau，1920-2000）等巨星同台表演。

在演出的期間，克勞福並沒有完全放棄進修，仍然持

續接受聲樂訓練，因為他希望自己在歌唱方面能夠有更好
的表現。巧的是，他和布萊特曼的是同一位聲樂教練的學
生。當時，布萊特曼已經跟韋伯結婚，韋伯偶而會去旁聽
妻子上課，就這樣聽見了麥可的歌聲，留下了深刻印象。

　　四十四歲，很多人已經開始邁向事業尾聲，然而對麥
可而言，一切才剛起步。韋伯推出《歌劇魅影》後得到迴
響不如預期，決定改請由克勞福擔任「魅影」一角，創造
了他事業的最高峰。《歌劇魅影》的成功，連帶讓克勞福
陸續推出的幾張個人專輯都有極高的銷售數字。他先後演
了好幾年的《歌劇魅影》，除了倫敦與百老匯，還曾經前
往洛杉磯等好幾個地方演出。由於他的突出表現，很多人
都認為這齣戲拍成電影的時候，應該由他擔任男主角，甚
至還有傳聞指出，他將同時兼任導演。因此，電影版選角
定案後，引起了「克勞福俱樂部」無數影迷的抗議──其
受歡迎的程度，與在世人心中「魅影」無可取代的地位，
可見一斑。

百老匯熱浪席捲台灣

　　近年來，不僅有多場國外百老匯音樂劇上市，許多國內劇團所策劃的音樂劇也蓄勢待發。綠光劇團早期的《領帶與高跟鞋》、《都是當兵惹的禍》、《結婚？結昏！》；果陀劇團大型歌舞劇《大鼻子情聖─西哈諾》、《吻我吧娜娜》、《情盡夜上海》等，網羅了許多流行樂曲及其創作者，也創造了亮麗佳績；大風劇場《荷珠新配》、《睡美人》更是音樂劇成功轉型的最佳例證，使源自傳統的經典在新世紀風華中重現。九〇年代《貓》、《歌劇魅影》、《悲慘世界》和《約瑟夫與神奇的夢幻彩衣》在香港上演，吸引大批台灣觀光客前往觀賞。而現在音樂劇在台灣已蔚然成風。台灣音樂藝術界努力催生本土自製音樂劇還有一定程度的困難，而引進國外優秀的音樂劇作，提升國人知識水平、培養音樂劇的觀眾，還是有其

必要性的。

　　《歌劇魅影》於2006年元月首次到台北公演。由於這部音樂劇的經典程度與高知名度，歷來台灣有許多經紀商爭取，但《歌劇魅影》的演出對舞台設備與技術有相當高的要求，只有國家戲劇院符合資格，因此兩廳院握有絕佳籌碼，終於在幾番努力之後敲定了《歌劇魅影》的演出檔期。此後，2009年、2014年也曾再次造訪台北，而2020年，在新冠肺炎的疫情之下，《歌劇魅影》卻能夠如期在台演出，而且二十二場演出的門票都迅速銷售一空，也算是此劇和台灣非常特別的緣分了！

電影版《歌劇魅影》場邊眉批

　　《歌劇魅影》2004年版本的電影，在韋伯本人的堅持下，動用了堅強的卡司與驚人的資本，耗資美金四千萬（折合新台幣十三億五千九百六十萬元），重新營造

浪漫又真實的情境。以主演《明天過後》（ *The Day After Tomorrow* ）的年輕新秀艾美・羅森（Emmy Rossum）飾演克莉絲汀，魅影一角則捨棄了原唱人麥可・克勞福，轉就年僅三十三歲，名不見經傳的蘇格蘭影星傑瑞德・巴特勒（Gerard Butler）。雖然「新瓶舊酒」有偷懶之嫌，但同一文本詮釋的手法不同，就會有不一樣的味道，因此這部片仍然成為最受各界關注的焦點。

　　電影版最大的賣點，要屬魅影挾持克莉絲汀逃往巴黎歌劇院地底的祕密水道。舞台版受限於場地，只能以光影製造水波的幻覺，但電影導演喬・舒馬克（Joel Schumacher，1939-2020）卻選擇搭景還原巴黎歌劇院的昔日景象，讓男主角在地下撐起船來，配上地底回音效果，襯托出更加陰森的情境。

　　電影版《歌劇魅影》所有歌曲由演員親自演唱，在選角上對許多影星造成難以突破的門檻。女主角艾美・羅森出身音樂學院，本來就主修聲樂，演唱女高音「克

莉絲汀」一角應難不倒她。飾演子爵的派翠克・威爾森
（Patrick Joseph Wilson）更是百老匯首席小生，只有男
主角演員巴特勒從小唱慣搖滾樂，要他唱美聲腔，較為
困難。

2004年12月22日，《歌劇魅影》正式登上美國首選
城市的大銀幕。我選擇了洛杉磯最多台灣人居住的羅蘭
崗區（Rowland Heights）的連鎖戲院AMC，赴邀銀幕版
《歌劇魅影》在洛杉磯的最早首映。當天現場有許多青少
年，其中又以女生居多，想必是為了一睹飾演魅影的性格
男星巴特勒的風采吧！至於「新瓶舊酒」能否真有新意，
讓我們一同來欣賞：

巴黎歌劇院

首先映入眼簾的，是1919年一個位於巴黎的廢棄歌
劇院裡所舉行的一場古董拍賣會。正如同大部分早期電
影，黑白、蕭穆、無生氣。一個由護士與家僕陪伴下坐

著輪椅前來參加拍賣會的老人（其實是老年的拉奧），同行的還有一位貴婦〔梅格（Meg），克莉絲汀的摯友〕。台上正在拍賣的是一個印度裝耍猴的音樂盒。當貴婦為老人標得音樂盒，拍賣會主持人的一個指令，宛若「潘朵拉的神祕箱」突然打開——整個場景如同影片倒帶般，滿布蜘蛛網的歌劇院座椅轉眼間回到原本紅絲絨的風華；灑落一地的水晶燈飾也唰然高高掛起、重新點亮。時間被拉回1807年的歌劇院，一個正彩排中，有著濃厚波斯風的劇碼《La Carlotta》。在〈序曲〉（Overture）電子大鍵琴的不完全和諧旋律中快速倒帶，黑白轉為彩色；色差與電音，果然成功營造出一種詭譎的開場白。這樣的手法，恐怕是音樂劇現場做不出來的，感覺很強烈也很藝術。

要角的歌聲藝術

這世上，如果沒有像卡洛塔〔蜜妮・卓芙（Minnie Driver飾演）〕這樣不可一世的歌劇院紅伶，是無法成

就克莉絲汀醜小鴨變天鵝的傳奇的。若仔細審視很多舞台現場的音樂劇，要想成功地扮演臨門一「角」──畫龍點睛效果的丑角──不論演技還是唱功都得凌駕於主角之上〔片中卡洛塔是由著名女高音瑪格麗特‧普萊絲（Margaret Price）幕後配唱〕。同樣地，我們也可以在《歌劇魅影》裡找到這種音樂劇的舞台定律。雖然片中極盡能事地醜化卡洛塔這個角色：高傲、市儈、紙醉金迷、爭風吃醋，甚至倒嗓走音讓每一個舞台組員不忍卒聽，但是，若細心的觀眾比較過韋伯寫給花腔女高音的兩段音樂：由女主角克莉絲汀所唱的〈想起我〉以及卡洛塔主唱的〈首席女主角〉，就可聽出這個被著墨過的痕跡。

　　克莉絲汀以一曲〈想起我〉喚起拉奧子爵的記憶。持平而論，艾美‧蘿森雖然修過聲樂，聲音還算乾淨清脆；惟與派翠克‧威爾森這位音樂劇出身的演員唱法相較，仿若法式香頌遇見義大利歌劇。韋伯以Credenza（裝飾奏）作終曲式，讓人不禁聯想到《阿瑪迪斯》（Amadeus）

片中，搬出莫札特歌劇《魔笛》（*Die Zauberflöte*）中夜后演唱〈地獄之復仇沸騰在我心中〉（Der Hölle Rache kocht in meinem Herzen）的那一幕，有異曲同工之用。可惜艾美・蘿森腔清純有餘、典雅不足，無法從純音樂的角度比較。也許，用電影娛樂的眼光來欣賞會輕鬆些吧。

　　魅影以魔鏡來吸引克莉絲汀。音樂就以〈魔鏡〉（The Mirror）為名，由魅影粗暴沙啞的嗓音，唱出彷彿鬼魅來臨的情境，與之後緊接而來克莉絲汀那天使般的嗓音形成明顯強烈對比。電影玩弄聲差的張力，意圖架構天堂與地獄的分界。然而在聲音上裝神弄鬼，終究並非巴特勒所長，在張力不足的狀況下，聽起來倒像是迪士尼式的卡通配音，在藝術質感上難以超越麥可・克勞福的魅影。克莉絲汀與「魔鏡」（魅影）的對唱，詮釋她對於亡父的思念，甚至轉化成對魅影的愛戀，讓她一步一步踏入如幻似真的危險陷阱。父親對於克莉絲汀而言，是音樂天才、是一個影響她甚鉅的靈魂，與魅影具有相當程度的同質

性。也許，這其中多少有著戀父情愫的伏筆：一種崇拜藝
術權威，同時自卑感作祟的邊際人格。這種人性原始的潛
在因子，有意無意間也成了電影裡一條另類的隱藏議題軸
線——看似僅僅改編音樂劇的《歌劇魅影》銀幕版，另外
加入這個隱藏議題的軸線，平衡了只著重賣弄音符與聲光
特效的浮華，也深化了人文精神。

　　值得注意的是，與音樂劇相同的那朵綁著黑絲帶的
紅玫瑰，在銀幕版的《歌劇魅影》裡，與印度裝耍猴的音
樂盒（電影版新添），以及主題旋律〈歌劇魅影〉堪稱貫
穿全片的靈魂：主題旋律是音符與故事的結晶，亦即「歌
劇」；那朵綁著黑絲帶的紅玫瑰，代表得不著卻強取的愛
情——說穿了就是「魅影」；而印度裝耍猴的音樂盒則扮
演物換星移、時空倒置，成為交代故事來龍去脈唯一的線
索與觸媒。時間與空間先倒置、再重組，就是一個流轉
的愛情；縱然只是一個很平凡的故事，襯以多變曲式的樂
句，也能成就《歌劇魅影》的賣點。

地底玄機

　　電影中，魅影帶著克莉絲汀進入他的創作王國——那個富麗堂皇的地窖，——又是另外一個高潮。克莉絲汀坐在魅影搖櫓、帶著尾燈的小木船上，彷彿置身威尼斯，畫面有義大利式「船歌」的唯美。魅影進入地窖前，一盞盞從水中浮出的燭燈，美得重新定義了「地窖」一詞。或許，在韋伯心中，「地窖」不是世俗印象的晦暗空間，而是自我封閉的心靈錮禁；至少，在勒胡的原著筆下是如此。魅影幽冥王國的音樂聖殿精雕細琢，有復古的羅馬雕飾、宮廷般的鋼琴、樂譜洩落琴架；不同的是，音樂聖殿中紅、黑色的強烈對比，以及覆蓋於黑幕之後的好幾面連鏡，讓整個場景多了放大的效果，與唯美卻詭譎的鬼魅氣氛。克莉絲汀初次來到這座幽冥王國，新鮮感十足、充滿好奇，當然也試圖摘下魅影的那張半臉面具。但鏡頭只帶到魅影被摘下面具後，立即背過身去，為隨後的發展留下

伏筆，同時也釣足了觀眾的好奇。

　　當魅影拉下其中一片黑幕，克莉絲汀看到一尊穿著自己的演出戲服的等身人形蠟像時，立即暈眩過去──過去這段魅影幽冥王國音樂聖殿的唯美邂逅，偶被認為太過冗長、落入俗套。電影這樣的安排與拍攝，多少可以彌補失分的危機吧──魅影將昏睡過去的克莉絲汀抱上那張覆於帷幔之內的紅絲絨床，輕吟〈夜晚之音〉表達對熟睡中克莉絲汀的愛意。至此，又可以再一次感受到魅影與克莉絲汀之間，似情侶、似父女、似主僕（魅影掌控的音符指定由克莉絲汀之口唱出）的多重情慾、關係。本文上一段方提及魅影太過黏膩的唱腔，很難展現一個具有絕對掌控力的、幽冥王國音樂教主的磅礡氣勢；這段〈夜晚之音〉的表現，似乎又足以推翻前證。

　　克莉絲汀一覺醒來，鏡頭即刻帶到床頭上那個「印度裝耍猴的音樂盒」。這是克莉絲汀和音樂盒第一次、也是最後一次接觸。對於電影而言，這個音樂盒不僅僅是一個

　　道具，更是在「時間」軸向上，貫穿全片、緊扣魅影與克莉絲汀的重要信物。克莉絲汀將目光轉向正在振筆填譜的魅影，越來越迷惘：究竟該愛一見鍾情的兒時玩伴拉奧，還是這個如父威嚴，霸氣、才華十足的魅影？

　　未俟決定，鏡頭閃過魅影桌上的戒指後，立即跳回1919年的黑白畫面。年老的拉奧坐在車上，癡癡地望著方才在拍賣會上為他標得那只「印度裝耍猴的音樂盒」的貴婦（老年的梅格）挽著一位紳士，在精品店挑選首飾。走出店門的貴婦與車上年老的拉奧四目相接，點頭示意後離去，留下孤伶伶的拉奧，無限惆悵……。突然，畫面又重返1807年的歌劇院門口，那是珠光寶氣、俗豔的卡洛塔，以及一群簇擁著她的歌迷。看似完全不相干的跳接，事實上卻是一個成功的過渡橋段：色階與年代倒序（離現在較近的1919年，以黑白呈現；年代較久遠的1807年卻用彩色）所堆積的時空錯置；用「首飾」串連起前一幕魅影為克莉絲汀準備的戒指，並帶出下一段以珠光寶氣、俗豔的

卡洛塔為主角的曲目〈首席女主角〉。這種一箭雙雕的電
影手法，恐怕是「只能以拉幕換景、過橋」的音樂劇舞台
現場望塵莫及之處。

魅影的愛恨情仇

　　一名負責舞台機具的操作員與魅影在舞台上方貓道
上的打鬥追逐，是另一場高潮。這場戰鬥所遺留的，是該
名舞台機具操作員被吊死的屍體，在歌劇演出進行中，直
接從舞台正中央唰然而降。劇院裡的觀眾驚慌地紛紛離
席走避。因現場留下一朵綁著黑絲帶的玫瑰，克莉絲汀
清楚知道這是魅影的「傑作」。對於拍過《終極證人》
（*The Client*）、《蝙蝠俠3》（*Batman Forever*）、《蝙蝠
俠4：急凍人》（*Batman & Robin*）、《神鬼拍檔》（*Bad
Company*）等多部動作片的導演舒馬克而言，這樣的武打
動作場面是手到擒來，但對出身舞台音樂劇的《歌劇魅
影》來說，卻是十足「希區考克」，夠驚悚的了。

　　克莉絲汀匆忙趕至歌劇院屋頂，與拉奧唱起〈我唯一的祈求〉，互許終生。克莉絲汀手上那朵綁著黑絲帶的玫瑰被棄置在雪地中，而躲在雕像後的魅影完全看在眼裡——可以說在感情的戰場上，兩個男人的勝負已定。拉奧與克莉絲汀一起轉身離去，〈我唯一的祈求〉旋律再現，魅影拾起被克莉絲汀拋下的玫瑰，傷心欲絕地將花瓣一片片撕去，以傷心的語調低吟：「我完全把我的音樂給了妳；把妳捧成美聲紅伶。而現在妳，竟然就這樣背叛我、棄離我…！」此時魅影高低八度、自言自唱的形式，很能彰顯遭背叛的孤寂。此時，男女混音合唱〈我唯一的祈求〉的主旋律，忽遠忽近、若即若離，仿若來自天際的聲音。最後，魅影站在城堡一角，仰天咆哮，以極其憤怒的聲音唱出〈我唯一的祈求〉的旋律：「你將受到詛咒！當你背棄了魅影唯一的祈求！」俯角的鏡頭向上飛遠，然後瞬間下墜。從《哈利波特》（*Harry Potter*）、《魔戒》（*The Lord of the Rings*）、到《歌劇魅影》，這樣帶鏡頭

的處理模式，似乎都成了「我要復仇」字裡行間的暗示。
本段整體而言，運用拉奧與克莉絲汀之間的男女對唱，取
代傳統在教堂裡宣示「我願意」的表態，是清新脫俗的。
而魅影緊接著依同一旋律，獨唱、甚至一個人以高低八度
假音的跳躍音域來演唱，用聲音突顯落寞失望之餘尚求聊
以自嘲，手法是相當高明且不著痕跡的。這應該是商業電
影，選擇與專業音樂大師合作，最大的邊際效益吧。在歌
劇院屋頂互訴衷曲、約定終生的拉奧與克莉絲汀，半年後
祕密訂婚。沒有時下一般電影的結婚場景，《歌劇魅影》
選擇以歌劇院的化裝舞會作為兩人婚禮的場景。序曲是輕
快的（Allegro）圓舞曲風格示現，緊接著兩兩三連音與
一個後半拍的男中低音二重唱方式過門，再進入〈化裝舞
會〉（Masquerade）主旋律的部分，帶有濃厚〈波麗露〉
（Boléro）曲風的影子。仔細觀察，在音樂和舞蹈上，這
裡有個非常巧妙的安排：本片的開場劇碼《La Carlotta》
是齣描述波斯的舞劇，但隨後高傲的女伶卡洛塔罷演；本

段〈化裝舞會〉可以說融合了扇子舞、踢躂舞的現代波斯舞劇，但舞會還未結束，來了一名身穿紅衣的不速之客——魅影，要脅歌劇院演出他親自譜寫的歌劇《唐璜》（Don Juan），且指名由克莉絲汀擔綱女主角。我無意詆毀波斯文化，只是用電影的濾鏡窺視西方眼中的波斯，似乎有意無意成為電影裡，風雨前寧靜的號角與警示標誌。

　　克莉絲汀跪在父親的墓碑前，向父親傾訴〈好希望你能再回到這裡〉。漫天白雪飄飄，兩旁的雕像在白皚皚的雪地裡，多了幾分詭異。或許製作群試圖更增添幾分唯美，乾冰從克莉絲汀身邊冉起。但是整個畫面呈現不自然的矯作：不知是因過分加油添醋使然，還是在實景中卻堅持運用乾冰以忠於舞台原味風格所導致？令人費解。

　　鏡頭隨即回到歌劇《唐璜》的現場。原本與卡洛塔演對手戲的劇組男主角，就在換幕準備與克莉絲汀對唱之際，被悄然來到後台的魅影神不知鬼不覺地勒斃。魅影以男主角身分登台，全場嘩然。反倒是克莉絲汀以眼神暗示

台下的拉奧別擔心。對於《歌劇魅影》在選擇搭配劇情的劇碼上所做的努力，我們著實應該給予掌聲鼓勵。像最後這齣《唐璜》，就足見劇本劇情設計的苦心。《唐璜》在西班牙文與法文裡的原意，是指「花花公子」。魅影撰寫此劇碼，多少不無挖苦、反諷克莉絲汀「水性楊花」的用意。其實，這是魅影在強取克莉絲汀不成之餘，所反射出來的一種失衡心理。

魅影在舞台上與克莉絲汀熱情的身體接觸，在十九世紀堪稱驚世駭俗。雖然舞台上熱情如火，但是任誰都嗅得出，那是一種「復仇之火」。隨著兩人登上舞台設計的迴旋階梯，現場氣氛更顯凝重。劇尾，魅影與克莉絲汀合唱〈不歸點〉（The Point of No Return），表示一段三角戀情即將攤牌、崩潰降臨。最後，兩人停佇在兩層樓高的搭設平台；克莉絲汀冷不防地摘去魅影的面具，全場一陣驚愕。被激怒的魅影殘暴地摧毀一切——包括與他共生的音樂，甚至舞台——他砍斷歌劇院的大水晶燈，劇院隨即起

火燃燒，台上演員與台下觀眾失措逃竄，恍如人間煉獄。
〈歌劇魅影〉的主旋律變奏再現：弦樂急促的三連音，長
號、小喇叭與其他管樂沉重地拖著旋律，再配上電子大鍵
琴的合成效果，讓氣氛更緊張。此時，魅影將克莉絲汀強
行擄至他在地窖裡的幽冥王國。

驚心動魄的水下追捕

　　拉奧循著葛芮女士所指引的方向，穿過像是法國羅浮
宮裡層層而下的迴旋梯，來到下水道。沒想到魅影早已布
下天羅地網，企圖阻止任何人將克莉絲汀從他身邊搶走。
當拉奧一進入通往地窖的迴廊，柵門馬上關閉，下水道的
鐵蓋如同泰山壓頂般一步步意圖將拉奧活活壓死；拉奧拼
命地找尋控制柵門的轉盤，費盡千辛萬苦終於控制鐵蓋、
順利逃脫。這一段水中脫泅的劇情，似乎與《歌劇魅影》
本身以歌舞音樂為主的基調不太搭配，反倒像是冒險懸疑
片的場景，但仔細審度，這種緊張逼真的劇情之所以沒有

在音樂劇版本中出現，也許是因為舞台現場難以駕馭吧。
回想之前導演刻意交代魅影的慘綠少年時期，不也是一個
努力掙脫牢籠的靈魂？又一次，電影不著痕跡地運用了
「對位法」。只是，少年魅影奮力掙脫，是為一口自由與
尊嚴的新鮮空氣；拉奧的水中脫泅，則是為了信守他與一
個女人託付終生的愛情和承諾。

　　拉奧終於趕至魅影居住的地窖，卻被魅影以繩索綑綁
在鐵柵欄上。魅影甚至準備在克莉絲汀面前將拉奧勒斃。
樂曲旋律是魅影和拉奧的〈不歸點〉、克莉絲汀的〈音樂
的天使〉，三人以交替／混唱／重唱形式進行；韋伯成功
地運用音符，讓每個人各自表述訴求，其中當然包括警察
追緝魅影的緊追不捨，從歌曲後段出現軍歌式合唱〈歌劇
魅影〉即可得到明證。此段將《歌劇魅影》旋律經典片段
重編、穿插，主軸旋律各自流動卻也完美交織，堪稱本片
最經典。

　　不久，眾人趕到魅影的地窖。在人去樓空的那一幕，

梅格發現地窖裡那尊逼真的克莉絲汀等身人形蠟像、床頭上那個印度裝耍猴的音樂盒，以及桌上魅影的半臉面具。似乎，她也感受出魅影對克莉絲汀走火入魔的癡心，與一段「強要的姻緣不會圓」的淒美悲慘結局。

　　畫面回到黑白。由護士與家僕陪伴下坐著輪椅的年老拉奧，手裡捧著那個剛剛得標贖回的音樂盒，小心翼翼地放在一個墓碑前。鏡頭聚焦，墓碑的主人，正是克莉絲汀。而放置一旁，綁著黑絲帶的紅玫瑰，也突然鮮紅了起來。或許正如消失的魅影，一段刻骨銘心的愛情，與後世爭頌的旋律，永遠鮮活地在每一個觀眾的心裡。

韋伯為電影版推出新曲

　　「學著享受寂寞，學著去愛孤寂的生活。」

　　電影版《歌劇魅影》，以韋伯特別為本片新作的〈學著享受寂寞〉（Learn to Be Lonely）作終曲。現代流行音

樂的曲風，試圖將觀眾拉回現實；由蜜妮・卓芙演唱，也算是沒能給她在電影中一展歌喉的補償吧！〈學著享受孤寂〉的歌詞，似是在向魅影勸說，要學著享受寂寞、學著自在獨處，頗值得每一個活得宛若失根浮萍的現代人仔細咀嚼玩味。

　　同樣的旋律，其實電影版還有另外一首插曲〈無人聆聽〉（No One would Listen），是原版音樂劇中沒有的「魅影自述」，訴說自己活在黑暗之中、學會聆聽世界，但從未有人聆聽他的聲音——直到克莉絲汀的出現；歌詞表達了魅影的心情，也解釋了魅影深愛克莉絲汀的緣由。或許是因為電影篇幅考量，又或者是因為和原音樂劇太不相同，最後〈無人聆聽〉沒有包含在正片中，而是在電影發行DVD時才作為花絮附上。從魅影的角度來說，多多少少有點可惜。

應該知道的「魅影之最」

　　保守估計全球至少有超過八千萬人看過音樂劇《歌劇魅影》，但「聽說過」它的人仍遠比「真正看過」的人多上幾萬倍。關於魅影，我們再介紹一下幾項「之最」：

- 上演十八年來，在二十多個國家、一百二十多個城市演出過，演出場次總計超過七萬場，觀賞人數超過一億八千萬人次。

- 在全球榮獲五十多項戲劇獎項，七座美國東尼獎，年度音樂劇大獎，三座英國奧利佛獎，評論獎及各國音樂獎項無法計算。

- 每場演出須耗用兩百三十件戲服，十四位化妝師，兩百八十一支巨型蠟燭，一百五十位工作人員。

- 使韋伯年收入超過一百萬英鎊。

202 滾動百老匯 —— 現象級音樂劇名作導聆

- 舞台計耗用七十九萬一千兩百五十噸加崙的粉末，一百六十八萬八千英磅的乾冰，以及二萬六千五百四十個吊燈燈泡。
- 魅影去過地下室八千三百五十遍，指揮演出燃燒了七百一十八萬卡路里。
- 女王陛下劇場演出第五千次，天花板的吊燈依然完好，沒有打到觀眾的頭。
- 2004年美國總統大選，共和黨包場招待保守派黨員與家人共同觀賞。

魅影大事紀

1911年　故事原著小說出版
1925年　法國演員隆·錢尼將原著搬上銀幕
1943年　環球影視重拍電影《歌劇魅影》，由克勞迪·雷恩（Claude Rains）主演

1962年	漢默影視（Hammer Film Productions Limited）重拍電影《歌劇魅影》（另譯《夜半歌聲》）
1975年	艾德華·派德布吉斯（Edward Petherbridge）與伊恩·麥克連（Ian McKellen）共同經營的演員暨電影公司（Actor's Company）將小說改編舞台劇
1984年	韋伯在紐約首度找到原著小說的二手書
1985年	韋伯版《歌劇魅影》音樂劇在辛蒙頓首演
1986年	劇院版在「女皇陛下戲院」首演
1988年	韋伯版《歌劇魅影》在百老匯首演
	美國百老匯東尼獎（最佳音樂劇、最佳音樂劇男主角、最佳音樂劇女配角、最佳導演、最佳燈光、最佳服裝、最佳布景）
	奧利佛獎（最佳音樂劇獎、最佳男主角）
	劇評人獎（最佳導演、最佳男主角、最佳音樂、最佳配器、最佳場景、最佳服裝、最佳燈光）
	外圈劇評人獎（最佳音樂劇、最佳男主角、最佳設計）
1989年	英國倫敦年度標準晚報獎（最佳音樂劇獎、最佳導演、最佳作曲獎、最佳編曲獎、最佳燈光、最佳布景服裝獎、最佳男演員）
2002年	奧利佛獎（觀眾票選最受歡迎表演）

2011年	於皇家阿爾伯特音樂廳舉辦上演二十五週年紀念演出，由《歌劇魅影：愛無止盡》首演時飾演魅影的拉明‧克林魯（Ramin Karimloo）和席艾拉‧波格斯（Sierra Boggess）擔綱男女主角。 謝幕時，特別請出莎拉‧布萊特曼與四位知名的魅影演員寇姆‧威爾金森、彼得‧約貝克（Peter Joback）、約翰‧歐文—瓊斯（John Owen-Jones）、安東尼‧瓦洛（Anthony Warlow）共同演唱主題曲〈歌劇魅影〉。 爾後，上述四位魅影和當天的魅影拉明‧克林魯五人合唱了魅影的經典曲目〈夜晚之音〉。

註：〈失落的面具〉一文於2006年一月環球國際唱片公司發行的

　　「《歌劇魅影》全集訪紀念盤」特別手冊中首次刊載，2021年增

　　補修訂。

參考資料

書籍

Arianna Stassinopoulos著，施寄青譯（1988）。《卡拉絲的愛恨之
　　歌》。大呂出版。

Joseph Straubhaar, Robert LaRose, Lucinda Davenport著，林日璇、
　　李育豪、王茜穎譯（2014）。《媒體ing：認識媒體、文化
　　與科技》。雙葉書廊。

宋銘（1997）。《我愛百老匯》。方舟文化。

周婉宏（1990）。《美國音樂之旅：紐約黑夜唱不停・藍調芝加
　　哥》。城市書籍文化。

音樂專輯

Atlantic Records（2015）. "Hamilton"（Cast recording by the original Broadway cast of Hamilton）.

環球音樂（2007）。《星光百老匯～百科全輯》（The Very Best Of Musicals）（唱片專輯）。

環球音樂（2009）。《歌劇魅影全集【2CD訪華紀念盤】》（唱片專輯）。

網路資料

Hamilton on Broadway Reviews (https://www.broadwayworld.com/reviews/Hamilton)

Hamilton review - revolutionary musical a thrilling salute to America's immigrants (https://www.theguardian.com/stage/2017/dec/21/hamilton-review-musical-london-victoria-palace-lin-manuel-miranda)

The Issue on the Table: Is "Hamilton" Good For History? (https://www.smithsonianmag.com/history/issue-table-hamilton-good-

history-180969192/#7BkBmvCGXoTK78YF.99）

U.S. Tour Home - Hamilton Official Site（https://www.nytimes.
　　com/2019/01/12/theater/hamilton-puerto-rico-lin-manuel-
　　miranda.html）

Who or what is Hamilton? An ignorant Brit's guide to the hit musical
　　（https://www.telegraph.co.uk/theatre/what-to-see/hamilton-
　　musical-ignorant-brits-guide/）

〈Hamilton〉一票難求的嘻哈音樂劇（http://rabbit131131.pixnet.
　　net/blog/post/98933104-%E3%80%88hamilton%E3%80%89%
　　E4%B8%80%E7%A5%A8%E9%9B%A3%E6%B1%82%E7%9A%
　　84%E5%98%BB%E5%93%88%E9%9F%B3%E6%A8%82%E5%
　　8A%87）

「Non-Stop藥不能停字幕組」Hamilton相關作品集（https://www.
　　bilibili.com/video/av4783224/?p=2）

「如何評價音樂劇《漢密爾頓》（Hamilton）？」（https://www.
　　zhihu.com/question/36505902/answer/84453521）

改變美國史《音樂劇：漢米爾頓》在奧斯卡上狂秀存在感的音樂劇
　　（https://news.gamme.com.tw/1480812）

謝世嫻，〈一個作曲家的美國筆記——側寫紐約音樂劇〉（https://
　　read.muzikair.com/tw/articles/8c189ec1-bc69-49aa-9816-
　　4188fbdd9063）

新美學55　PH0247

新銳文創
INDEPENDENT & UNIQUE

滾動百老匯
——現象級音樂劇名作導聆

作　　者	宋　銘
責任編輯	尹懷君
圖文排版	蔡忠翰
封面設計	劉肇昇

出版策劃	新銳文創
發 行 人	宋政坤
法律顧問	毛國樑　律師
製作發行	秀威資訊科技股份有限公司
	114 台北市內湖區瑞光路76巷65號1樓
	電話：+886-2-2796-3638　傳真：+886-2-2796-1377
	服務信箱：service@showwe.com.tw
	http://www.showwe.com.tw
郵政劃撥	19563868　戶名：秀威資訊科技股份有限公司
展售門市	國家書店【松江門市】
	104 台北市中山區松江路209號1樓
	電話：+886-2-2518-0207　傳真：+886-2-2518-0778
網路訂購	秀威網路書店：https://store.showwe.tw
	國家網路書店：https://www.govbooks.com.tw

出版日期	2021年5月　BOD一版
定　　價	300元

讀者回函卡

國家圖書館出版品預行編目

滾動百老匯──現象級音樂劇名作導聆/ 宋銘著.
-- 一版. -- 臺北市：新銳文創, 2021.05
　　面；　公分. -- (新美學 ; 55)
　BOD版
　ISBN 978-986-5540-33-3(平裝)

1.音樂劇 2.劇場藝術 3.藝術評論

984.8　　　　　　　　　　　　110004067